Het vlietende leven

The floating world

D1544123

Het vlietende leven

Japanse rolschilderingen uit het
Kumamoto Prefectural Museum of Art

The floating world

Japanese hanging scrolls from the
Kumamoto Prefectural Museum of Art

Menno Fitski

RIJKSMUSEUM, AMSTERDAM

WAANDERS UITGEVERS, ZWOLLE

Inhoud / Contents

Dankwoord

Dankzij de nalatenschap van de verzamelaar Kikumatsu Imanishi beschikt het Kumamoto Prefectural Museum of Art in Japan over een aanzienlijke collectie Ukiyo-e schilderingen. Geboren en getogen in Kumamoto, was het niet slechts de bedoeling van de verzamelaar zijn vaderstad blijvend met een fraai ensemble kunstwerken te bedenken, maar tevens diende zijn legaat om te voorkomen 'dat Ukiyo-e naar het buitenland zou verdwijnen'. Met de Ukiyo-e prentkunst is dat zeker in belangrijke mate het geval geweest en ook het prentenkabinet van het Rijksmuseum beheert een fraaie collectie op dit gebied. Minder toegankelijk voor het Westen was tot dusver de Ukiyo-e schilderkunst en het Rijksmuseum is dan ook bijzonder verheugd om met 'Het vlietende leven' voor de eerste maal in Nederland een geheel overzicht van de tot dusver in ons land nog zeer onderbelichte Ukiyo-e schilderkunst te kunnen presenteren.

De huidige tentoonstelling is de artistieke tegenhanger van een keuze van 19de-eeuwse Nederlandse schilderijen uit het Rijksmuseum die in 1996, tijdens de verbouwing van de Zuidvleugel, onder de titel 'Vincent van Gogh and his Dutch contemporaries' in enkele Japanse steden, waaronder Kumamoto, te zien is geweest.

Voor de totstandkoming van deze tentoonstelling zijn wij velen dank verschuldigd. Zo zijn wij adjunct-directeur Akira Sakata en conservator Eiko Murata van het Kumamoto Prefectural Museum of Art erkentelijk voor de uitstekende samenwerking, en Yasuo Asoshina, directeur van het Yatsushiro City Museum voor zijn voortreffelijke inleiding. Dank is voorts verschuldigd aan Matti Forrer, voor het meelezen van de catalogusteksten, en aan Ivo Smits, Erika de Poorter en Philip Meredith voor tal van waardevolle adviezen. Bij de voorbereidingen is voorts Hijnk International instrumenteel geweest.

Hoewel Kikumatsu Imanishi, wiens collectie in deze catalogus thans aan het woord komt, zeer bezorgd was voor het erfgoed van zijn land, zou hij stellig verguld zijn geweest dat de unieke 'vlietende wereld' dankzij de hem zo dierbare collectie nu tijdelijk ook in schilderkunstig opzicht in Nederland bewonderd kan worden.

Ronald de Leeuw
Hoofddirecteur

Foreword

Thanks to the bequest of the collector Kikumatsu Imanishi, the Kumamoto Prefectural Museum of Art in Japan owns a substantial collection of Ukiyo-e paintings. Though he was born and raised in Kumamoto, Imanishi's intention was not only to leave a superb group of works to his native city but to prevent 'Ukiyo-e disappearing abroad'. To a large extent this is what had happened in the case of Ukiyo-e prints, of which the Rijksmuseum print room has an outstanding collection. Until now Ukiyo-e paintings have been less easily accessible in the West and so the Rijksmuseum is especially pleased to be able to present for the first time in the Netherlands a complete overview of Ukiyo-e painting, which has previously received far too little attention in this country.

The present exhibition is the artistic counterpart of a selection of 19th-century Dutch paintings from the Rijksmuseum entitled 'Vincent van Gogh and his Dutch contemporaries' that was seen in several Japanese cities, including Kumamoto, in 1996 while the South Wing was being renovated.

We are grateful to many people in connection with this exhibition. Our thanks are due to Akira Sakata and the staff of the Kumamoto Prefectural Museum of Art for their kind cooperation and to Yasuo Asoshina of the Yatsushiro City Museum for his excellent introduction. We are indebted to Matti Forrer for reading the catalogue texts and to Ivo Smits, Erika de Poorter and Philip Meredith for a great deal of invaluable advice. Hijnk International also assisted with the preparations.

While Kikumatsu Imanishi, whose collection is the subject of this catalogue, was much concerned about his country's heritage, he would doubtless have been delighted to know that thanks to his cherished collection the paintings depicting the unique 'floating world' will also now be admired in the Netherlands, if only temporarily.

Ronald de Leeuw
Director General

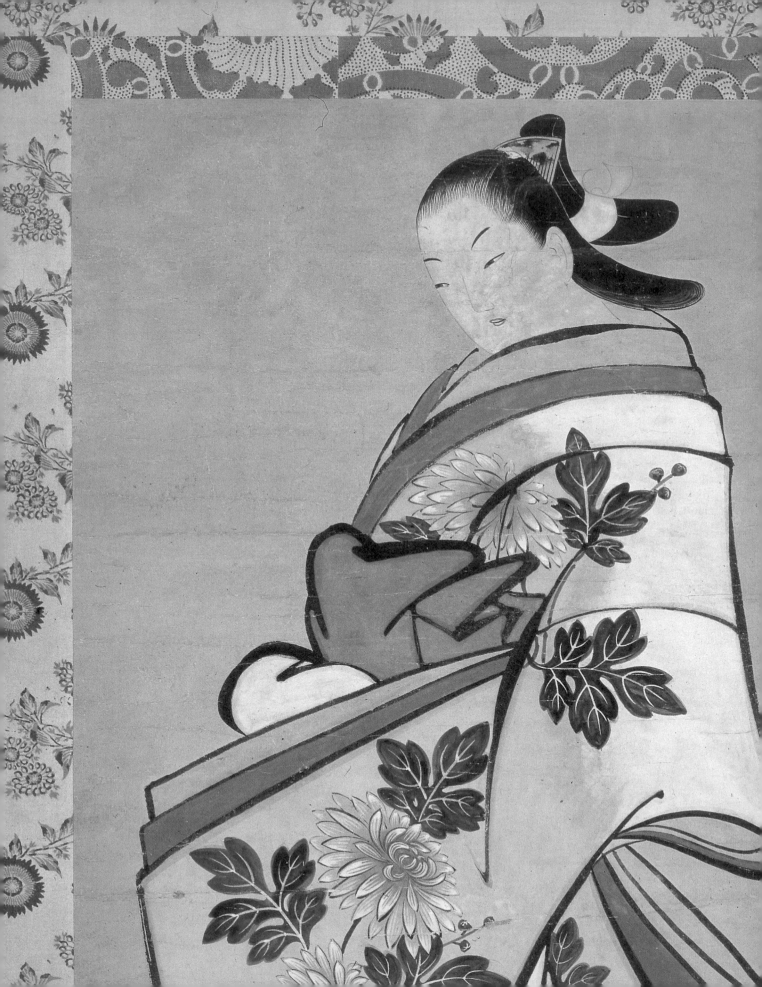

Ukiyo-e schilderkunst uit de Imanishi collectie

Menno Fitski

Imanishi Kikumatsu

Imanishi Kikumatsu (afb.1) werd in 1915 geboren in een familie van vispasta-makers uit Kumamoto.[1] Nadat hij zijn middelbare school had doorlopen, kwam hij op twintigjarige leeftijd in dienst bij de lokale vestiging van de NHK, de Japanse Omroepmaatschappij, waar hij tot 1979 is blijven werken. Zijn carrière kan aangemerkt worden als die van de typische naoorlogse *'salary man'*, zoals zovele van zijn landgenoten die hebben gevolgd; met een lange, ononderbroken loopbaan in loondienst bij eenzelfde werkgever. De verzameling die de *salary man* Imanishi in de loop van ongeveer veertig jaar binnen de grenzen van zijn inkomen wist aan te leggen, is aanzienlijk: 442 voorwerpen, waarvan 248 Ukiyo-e schilderingen. Om een dergelijk aantal bijeen te brengen, heeft hij zich een aantal dingen moeten ontzeggen. Hij bleef ongetrouwd en heeft altijd een zuinig eenpersoonshuishouden gevoerd. Zijn obsessie met verzamelen ging zover dat hij de mogelijkheid van een huwelijk van de hand wees 'omdat een vrouw het voedsel maar opeet'.[2] Zijn fiets bracht hem waar hij zijn moest en ook voor de rest was hij met zeer weinig tevreden, zodat zijn inkomen voor een groot deel aan het verzamelen besteed kon worden.

Ukiyo-e verzamelen

Imanishi begon zijn collectie met Ukiyo-e prenten. Het was Sakai Tôkichi, directeur van het Japans Ukiyo-e Museum, die hem bij een ontmoeting in 1950 aangezet heeft om in plaats van prenten Ukiyo-e schilderingen te gaan verzamelen. Daarnaast schijnt ook de Amerikaanse verzamelaar Packard van invloed te zijn geweest op deze omschakeling. Harry Packard was een van de verzamelaars die na de Tweede Wereldoorlog van zijn verblijf in Japan tijdens de periode van Ameri-

Ukiyo-e paintings from the Imanishi collection

Menno Fitski

Imanishi Kikumatsu

Imanishi Kikumatsu (fig.1) was born into a family of fish paste-makers from Kumamoto[1] in 1915 . He finished secondary school and then at the age of twenty joined the local branch of the NHK, the Japanese broadcasting organisation, where he worked until 1979. He followed the typical career path of a postwar

'salary man', like so many of his compatriots, and stayed with the same employer throughout his working life. The collection Imanishi managed to assemble over about forty years on the income of a *salary man* is substantial: 442 objects, of which 248 are Ukiyo-e paintings. To amass such a large collection he had to deny himself other things. He never married and lived frugally on his own. His obsession with collecting went so far that he dismissed the idea of marriage 'because a woman is just another mouth to feed'.[2] He used a bicycle to get around and his other wants were very few, so much of his income could be spent on collecting.

Collecting Ukiyo-e

Imanishi began by collecting Ukiyo-e prints. It was Sakai Tôkichi, the director of the Japanese Ukiyo-e museum, who encouraged him when they met in 1950 to collect Ukiyo-e paintings rather than prints. The American collector Harry Packard also seems to have had some influence on this decision. Packard was one of those who made use of a stay in Japan during the American occupation (1945-1952) after the Second World War to assemble a collection of Japanese art. It is said that during a visit to Imanishi in Kumamoto Packard bought his entire collection of prints. Sakai's role in this is unclear, but his advice to Imanishi evidently did not run counter to Packard's interests.

1 De gegevens over het leven van Imanishi zijn grotendeels ontleend aan Y. Asoshina, *'Sarariiman ga jinsei wo kaketa Imanishi korekushon'*, in *Geijutsu shinchô 9*, 1989.
2 *'Onago wa meshi wo kuimasu kara'*, Asoshina, op.cit., p.45.

1 The information about the life of Imanishi is taken largely from Y. Asoshina, *'Sarariiman ga jinsei wo kaketa Imanishi korekushon'*, in *Geijutsu shinchô 9*, 1989.
2 *'Onago wa meshi wo kuimasu kara'*, Asoshina, op.cit., p.45.

kaanse bezetting (1945-1952) gebruik maakte, om een collectie Japanse kunst aan te leggen. Naar verluidt heeft Packard bij een bezoek aan Imanishi in Kumamoto diens gehele collectie prenten opgekocht. De rol van Sakai hierbij is niet duidelijk, maar het is in ieder geval evident dat zijn advies aan Imanishi niet met het belang van Packard in strijd was. Via zijn introductie door Sakai kwam Imanishi in contact met diverse handelaren in Tokyo. Het schijnt dat Sakai voor Imanishi bij de antiquairs bedong dat hij op maandelijkse afbetaling kon kopen, hen verzekerend van de kredietwaardigheid van zijn introducé. Op deze manier slaagde Imanishi er in 1949 in, de schildering van Hokusai (cat.nr.27) te verwerven bij de kunsthandel Tatsumiya in Tokyo.³

De markt voor Ukiyo-e schilderingen was in die tijd onzeker, als gevolg van de naweeën van het Shumpôan incident in 1934,⁴ waarbij een groep handelaren, kunstenaars en kenners betrokken waren bij het vervaardigen van een groot aantal vervalsingen, zogenaamd uit de collectie van een oude familie van feodale heersers. Voor een deel werden ontwerpen van prenten in schilderingen omgezet, daarnaast werden ook bestaande schilderingen nauwkeurig gekopieerd of bestonden vervalsingen uit samenstellingen van verschillende werken. Hoewel het bedrog naar buiten kwam en de daders veroordeeld werden, is de precieze omvang van de zaak nooit geheel aan het licht gekomen en zijn onderzoekers nog lang beducht gebleven voor het authentiseren van schilderingen. Ook het imago en de maatschappelijke positie van een ieder had een stevige deuk opgelopen, en uiteraard waren de prijzen voor schilderingen bijgevolg flink omlaag gegaan. Voor de met beperkte middelen verzamelende Imanishi waren dit welkome omstandigheden. In de eerste zeven jaar van verzamelen wist hij maar liefst tweederde van zijn totale collectie bijeen te brengen.

De Imanishi collectie

Zo verwierf hij in het jaar 1952 een schildering van Eisen (cat.nr.32), samen met twee andere schilderingen voor 9000 yen bij de handel Taika in Kyoto en de laat zeventiende-eeuwse schildering van een vrouw op een veranda (cat.nr.2) met vier andere voor de som van 23000 yen. De middelen die waren vrijgekomen na de verkoop van zijn prentenverzameling zullen hierbij zeker behulpzaam zijn geweest, gezien het gemiddel-

Imanishi was introduced by Sakai to various dealers in Tokyo. It seems that Sakai arranged for Imanishi to be allowed to pay for his acquisitions in monthly instalments, after Sakai had vouched for his creditworthiness. This was how in 1949 Imanishi was able to acquire the painting by Hokusai (cat.no.27) from the dealer Tatsumiya in Tokyo.³

At that time the market for Ukiyo-e paintings was uncertain in the aftermath of the Shumpôan incident of 1934,⁴ in which a group of dealers, artists and connoisseurs had been involved in producing a large number of fakes, supposedly from the collection of an ancient family of feudal rulers. In some cases designs of prints were turned into paintings, while in others existing paintings were meticulously copied. Sometimes the forgeries were compilations from various works. The deception was exposed and the perpetrators were convicted, but the full extent of the affair was never revealed and for a long time scholars remained chary of authenticating paintings. The image and social status of all concerned suffered a severe blow, and the prices for paintings naturally fell substantially as a result. These were favourable circumstances for a collector with limited means like Imanishi. In his first seven years of collecting he acquired no less than two thirds of his total collection.

The Imanishi collection

Thus in 1952 he bought a painting by Eisen (cat.no.32) together with two other paintings for 9000 yen from the dealer Taika in Kyoto, and the late 17th-century painting of a woman on a veranda (cat.no.2) with four others for 23,000 yen. The funds raised by the sale of his print collection no doubt helped; given the average salary of an employee at that time, he could never have paid such amounts otherwise.⁵ As early as 1953 110 of his paintings were displayed in an exhibition; in 1957 his contribution to an exhibition was 220 works.⁶ Imanishi was able to assemble such numbers through his contacts with various dealers, who were in the habit of sending him paintings on approval. After making his choice, he simply sent the rest back.

3 De hiernavolgende gegevens over de aankopen van Imanishi zijn afkomstig uit Y.Asoshina, 'Imanishi Kikumatsu-shi to sono korekushon', in Imanishi korekushon meihinten I: Nikuhitsu Ukiyo-e, chadôgu, gendai kôgei, Kumamoto, 1989, pp.146-161.
4 Zie voor een uitgebreide beschrijving van dit incident bijvoorbeeld T.Clark, Ukiyo-e paintings in the collection of the Britisch Museum, pp.36-44.

3 The following information about Imanishi's acquisitions is taken from Y.Asoshina, Imanishi Kikumatsu-shi to sono korekushon', in Imanishi korekushon meihinten I: Nikuhitsu Ukiyo-e, chadôgu, gendai kôgei, Kumamoto, 1989, pp.146-161.
4 For a full account of this incident see for example T.Clark, Ukiyo-e paintings in the collection of the Britisch Museum, pp.36-44.
5 In 1960 the average annual salary of an employee was about 24,000 yen; in the mid 1950s this figure would probably have been about 15,000 yen.
6 Asoshina 1989, op. cit., pp. 151, 152. The exhibition 'Utamaro tanjô 200-nen ukiyo-e meihinten' was held in 1953 at the Matsuya department store in Ômuta; in 1957 the exhibition 'Hiroshige hyakunen-sai kinen ukiyo-e ten' was held at the Taiyô department store in Yatsushiro.

de salaris van een werknemer in die tijd zijn deze aankoopbedragen anderszins beslist ondenkbaar.[5] Al in 1953 waren 110 van zijn schilderingen te zien op een tentoonstelling, in 1957 was zijn aandeel in een expositie gestegen tot 220 werken.[6] Om een dergelijk aantal bijeen te brengen had Imanishi contact met diverse handelaren, die hem schilderingen op zicht plachtten toe te zenden. Na zijn keuze te hebben gemaakt, stuurde hij de rest eenvoudigweg weer retour. Mede naar gelang de staat van de montering betaalde hij in die tijd vijf tot tienduizend yen per stuk. Dat veranderde in de jaren zestig, toen hij kleinere aantallen verwierf, die echter kwalitatief tot de interessantere werken in zijn collectie behoren. In 1963 bijvoorbeeld kocht hij voor 35000 yen een schildering van Toyoharu (cat.nr.21), samen met een werk van Tsunemasa. Tot aan 1969 is hij aan zijn verzameling Ukiyo-e schilderingen blijven toevoegen, daarna waren de marktprijzen niet meer verenigbaar met zijn budget en richtte zijn verzamelen zich op voorwerpen voor de theeceremonie.

Met zijn aanzienlijke verzameling, vervulde Imanishi in de kunstminnende kringen van Kumamoto een belangrijke rol. Hij was een van de oprichters van de vereniging van verzamelaars en kunstminnaars Gayû-kai, die tentoonstellingen organiseerde, eerst voor en door de leden onderling, later op grotere schaal in expositieruimtes in warenhuizen. Nam Imanishi's collectie in deze tentoonstellingen al vanaf het begin een dominante positie in, na 1963 werden er exposities geheel rond zijn verzameling georganiseerd. Tegen die tijd had zijn collectie – zeker de Ukiyo-e schilderingen – dan ook een zelfstandige status verworven; met de werken die hij bijeen had gebracht was het mogelijk een representatief overzicht geven van de Ukiyo-e schilderkunst en haar belangrijkste meesters.

De oorsprong van Ukiyo-e schilderkunst

Ukiyo-e heeft haar wortels in de *fûzokuga*, de genre-schilderkunst. De thema's en stijlen hiervan vinden hun oorsprong in de *Yamato-e* ('Japanse stijl'); schilderingen van seizoensvoorstellingen, beroemde plaatsen en verbeeldingen van jaarlijkse gebruiken. In de zestiende en vroege zeventiende eeuw schilderden de kunstenaars uit de Kano school semi-documentaire afbeeldingen van strijdtaferelen, festival-processies,

5 In 1960 bedroeg het gemiddelde jaarsalaris van een werknemer ongeveer 24000 yen, in het midden van de jaren 50 zal dat waarschijnlijk rond de 15000 yen gelegen hebben.
6 Asoshina in 1989, op.cit., p. 151,152. De tentoonstelling 'Utamaro tanjô 200-nen ukiyo-e meihinten' werd in 1953 gehouden in het warenhuis Matsuya in Ōmuta, in 1957 was de expositie 'Hiroshige hyakunen-sai kinen ukiyo-e ten' in het warenhuis Taiyô in Yatsushiro.

Depending in part on the state of the mount, at that time he paid between 5000 and 10,000 yen per piece. This changed in the 1960s, when he bought fewer works, although qualitatively they are among the finest in his collection. In 1963, for example, he acquired a painting by Toyoharu (cat.no.21) for 35,000 yen, together with a work by Tsunemasa. He continued to add to his collection of Ukiyo-e paintings until 1969, by which time the prices were well beyond his budget. He then began collecting objects used in the tea ceremony.

With his substantial collection, Imanishi was prominent among art lovers in Kumamoto. He was one of the founders of the Gayûkai society of collectors and art lovers, which organised exhibitions, initially for and by the members but later on a larger scale in conjunction with galleries in department stores. From the beginning Imanishi's collection had a dominant position in these exhibitions, and after 1963 exhibitions were organised entirely around it. By that time his collection - certainly the Ukiyo-e paintings - had earned a place of its own: with the works that he had assembled it was possible to present a representative overview of Ukiyo-e painting and its principal masters.

The origin of Ukiyo-e painting

Ukiyo-e has its roots in the *fûzokuga*, genre painting. Its themes and paintings originated from the *Yamato-e* ('Japanese style') paintings of seasonal scenes, famous places and annual customs. In the 16th and early 17th century the artists of the Kano school painted semi-documentary pictures of battle scenes, festival processions, panoramic townscapes and outdoor entertainments. These large-scale works were commissioned by the military elite to decorate screens and sliding doors in their quarters. Yearly events such as the Gion festival in Kyoto and the Kamo horse race were favourite subjects, together with sports popular in military circles like archery and falconry.

After a turbulent century of civil wars in Japan, ending in a period of unification in the last decades of the 16th century, greater political stability was achieved at the beginning of the 17th century. The Tokugawa clan formed the centre of the ruling elite in a system in which power was concentrated in the centralised military government in the new capital of Edo, the present Tokyo. The lords of the fiefs into which the country was divided were required to maintain a sumptuous household in the capital and to be present there some of the time. This was designed to prevent them from establishing a strong power base in their own province.

panoramische stadsgezichten en vermaak in de open-lucht. Deze grootschalige werken werden vervaardigd in opdracht van de militaire elite, ter decoratie van de kamerschermen en schuifdeuren in hun verblijven. Jaarlijks terugkerende evenementen als het Gion festival in Kyoto en de Kamo paardenrace waren gelief-de thema's, evenals de in militaire kringen populaire sporten als boogschieten en de valkenjacht.

Na een roerige eeuw van burgeroorlogen in Japan, uitmondend in een periode van unificatie in de laatste decennia van de zestiende eeuw, kalmeerde in het begin van de zeventiende eeuw het politieke toneel. De Tokugawa clan werd het centrum van de heersende elite in een systeem waarin de macht geconcentreerd was in het gecentraliseerde gezag van de militaire rege-ring in de nieuwe hoofdstad Edo, het tegenwoordige Tokyo. De leenheren van de domeinen waarin het land was onderverdeeld, werden verplicht tot het voeren van een luxueuze huis-houding in de hoofdstad en voor een gedeelte van hun tijd werd hen aldaar een aanwezigheidsplicht opgelegd, om een sterke machtsbasis in hun eigen provincie te voorkomen.

In dit in toenemende mate bureau-cratische bestuursysteem vervulden de Kano schilders meer en meer een rol als officiële kunstenaars onder het patronaat van de gezaghebbenden. De thematiek van hun werken werd van de genre onderwerpen weg geloodst en gereguleerd tot afbeel-dingen in Chinese traditie. Onderwijl groeide de bevolking fors in de stabiele politieke situatie en de toenemende welvaart onder de klassen van handelaars en handwerkslieden zorgde voor een opbloei van het culturele leven. Voor de *bakufu*, het Tokugawa bestuur, was het spenderen van de rijkdom aan vermaak een welkome aangelegenheid; zo richtte de aandacht zich niet op een eventuele oppositie van haar macht. Zij creëerde officieel gereguleerde centra voor theater en prostitutie, waar een stelsel van regels er zorg voor droeg dat tijd en geld er welbesteed konden worden. Met de toenemende populariteit van het Kabuki-theater en de hoog geklasseerde huizen van plezier steeg de vraag naar afbeeldingen van prostituees en acteurs. In tegenstelling tot de groots opgezette Kano-schilderingen, die de krijgsheren rond 1600 voor hun verblijven bestelden, prefereerden de rijke kooplieden voor de decoratie van hun stadshuizen intiemere voorstellingen op het kleinere formaat van de rolschil-

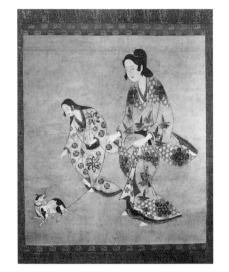

2

In this ever more bureaucratic system of government the Kano painters increasingly took on the role of official artists under the patronage of the authorities. Their work was steered away from genre subjects and regulations required them to produce pictures in the Chinese tradition. Meanwhile the population grew rapidly in the stable political conditions and rising prosperity among the traders and artisans led to a flourishing cultural life. The *bakufu*, the Tokugawa rulers, welcomed the fact that wealth was being spent on entertainment; it turned people's thoughts away from any idea of opposing their power. They created officially regulated centres for theatre and prostitu-tion, where a system of rules ensured that time and money were well spent. With the growing popularity of Kabuki theatre and the high-class houses of pleasure came a rising demand for pictures of prostitutes and actors. Instead of the large-scale Kano paintings ordered by the warlords around 1600 for their quarters, for the decoration of their town houses the wealthy merchants preferred more intimate scenes in the smaller format of the scroll painting. Their wishes were catered for by a group of painters who were outside the official Kano school. In the second quarter of the 17th cen-tury a group developed who conti-nued the age-old genre tradition outside the existing schools. Men and women engaged in gay pastimes and shown in imaginary surroundings captured the imagination of the townspeople and presented them with an elegant fantasy world outside the domain of everyday reality. Great attention was paid to outward beauty, fashionable kimono fabrics and hairstyles. In the Kanbun period (1661-1673) a type of image came into vogue depicting elegantly posed figures in isola-tion against a neutral background, the 'Kanbun *bijin*' (fig. 2). This last phase of the *fûzokuga* coincided with the beginning of what may be regarded as an early style of Ukiyo-e.

The development of Ukiyo-e painting

The Ukiyo-e style was indebted not only to the styles of the *fûzokuga* and the Kano school but also to the Tosa school, in particular to the illustrations to classi-cal court literature, such as the *Tale of Genji*. The epito-me of this new, hybrid style is Hishikawa Moronobu. A student of the Kano and Tosa schools and of genre

dering. Zij werden op hun wenken bediend door een groep schilders die buiten de boot van de officiële Kano-richting viel. In het tweede kwart van de zeventiende eeuw was een groep schilders ontstaan die buiten de bestaande scholen om de aloude genre-traditie voortzette. Mannen en vrouwen verwikkeld in frivole tijdverdrijven en afgebeeld in een imaginaire omgeving, prikkelden de verbeelding van de stadsbewoners en spiegelden hen een elegante fantasiewereld voor, buiten het domein van de dagelijkse realiteit. Daarbij werd veel aandacht besteed aan uiterlijke schoonheid, modieuze kimonostoffen en haardracht. In de Kanbun-periode (1661-1673) kwam een type afbeelding in zwang van personages in elegante pose, geïsoleerd tegen een neutrale achtergrond: de 'Kanbun bijin' (afb.2). Deze laatste fase van de *fûzokuga* viel samen met het begin van wat als een vroege stijl van de Ukiyo-e traditie kan aangemerkt worden.

De ontwikkeling van Ukiyo-e schilderkunst

Behalve aan de stijlen van de *fûzokuga* en die van de Kano-school, was de Ukiyo-e stijl schatplichtig aan de Tosa-school, met name aan de illustraties bij beroemde klassieke hofliteratuur, zoals de Genji Monogatari. Belichamer van deze nieuwe, hybride stijl was Hishikawa Moronobu. Een leerling van Kano-, Tosa- en genre-schilderkunst, wist hij een nieuwe stijl te ontwikkelen, geheel toegespitst op de wensen van zijn afnemers, de leden van de koopmansklasse. Het werk van hem en zijn volgelingen (zie cat.nrs.4 en 5) was van grote invloed op latere artiesten van de Torii- en Kaigetsudô-scholen (cat.nr.3), Miyagawa Chôshun (cat.nr.6) en Nishikawa Sukenobu (cat.nr.8). Onder het kunstenaarschap van deze artiesten kwam de Ukiyo-e in de achttiende eeuw tot grote bloei, met een rijke kruisbestuiving tussen de *nikuhitsuga* schilderkunst en de houtblokdruk prentkunst. Hoewel met de schilderingen, in de regel geschilderd op zijde en van een kostbare montering voorzien, uiteraard een andere clientèle werd bediend dan met de veelal massa-geproduceerde prenten, kwamen de thema's in beide media overeen: *bijinga* (afbeeldingen van mooie vrouwen), courtisanes uit de Yoshiwara wijk van plezier en *yakusha-e*, 'afbeeldingen van acteurs' en scènes uit het Kabuki en Nô theater. Bij de weergave van deze onderwerpen werd vaak gebruik gemaakt van *mitate-e*, een in mindere of meerdere mate humoristische versie van een verhaal of gebeurtenis uit de oudheid in een contemporaine enscenering. Zo kon een schone dame de rol vervullen van een ambtenaar uit de Japanse oudheid (cat.nr.12), of kregen een Chinees keizer en zijn geliefde een eigentijds Japans uiterlijk (cat.nr.14).

painting, he developed a new style perfectly adapted to the tastes of his customers, the merchant class. His work and that of his followers (see cat.nos.4 and 5) had a great influence on later artists of the Torii and Kaigetsudô schools (cat.no.3), Miyagawa Chôshun (cat.no.6) and Nishikawa Sukenobu (cat.no.8). In the hands of these artists the Ukiyo-e rose to great heights in the 18th century, with a rich cross-fertilisation between *nikuhitsuga* painting and woodblock prints. The paintings, which were generally on silk and provided with an expensive mount, were not of course intended for the same clientele as the often mass-produced prints, but they had common themes: *bijinga* (pictures of beautiful women), courtesans from the Yoshiwara pleasure district and *yakusha-e*, 'pictures of actors' and scenes from the Kabuki and Nô theatre. In the depiction of these subjects *mitate-e* was often used: this was a more or less humorous version of a story or event from antiquity in a contemporary setting. In this way a beautiful lady could play the role of an official in ancient Japan (cat.no.12), or a Chinese emperor and his beloved might be given a contemporary Japanese appearance (cat.no.14). Other works draw on classical Japanese literature, such as the depiction of the character Josan no Miya from the *Tale of Genji* (cat.no.20). There are also scenes in which the figures are shown in more historically accurate costumes: Josan no Miya swathed in a classical robe (cat.no.31), the 9th-century poetess Ono no Komachi (cat.no.30), the youth Ushiwaka maru (cat.no.35) and a scene from part of the Japanese Nô play Sumidagawa (cat.no.22).

As for the manner of depiction, in the early 18th century it was still painting which set the tone for printmaking: composition, theme and format were based on what was customary in hand and hanging scroll paintings. After all, print-makers generally also worked as painters; they took their inspiration from both disciplines and ensured that they constantly influenced each other. In the early period many prints were basically cheap derivatives from paintings, but after the great technical advances in woodblock printing in the mid 18th century it became an art form in its own right. The perfecting of colour printing forced the painter to refine his technique in order to match the intricate play of lines and subtle tints of the colour print.

In the late 18th and early 19th centuries Ukiyo-e masters like Andô Hiroshige, Kitagawa Utamaro and Katsushika Hokusai continued to produce paintings as well as prints and book illustrations. The energetic style of the last of these was particularly widely imitated: apart from a painting by Hokusai himself

Andere voorstellingen putten uit de klassieke Japanse literatuur, zoals de afbeelding van de personage van Josan no Miya uit de Genji Monogatari (cat.nr.20). Daarnaast zijn er scènes waar de figuren in een meer historisch verantwoorde kledij zijn weergegeven: Josan no Miya gehuld in een klassiek gewaad (cat.nr.31), de negende-eeuwse dichteres Ono no Komachi (cat.nr.30), de jongeling Ushiwaka-maru (cat.nr.35) en een scène uit een stuk van het Japanse Nô-drama Sumidagawa (cat.nr.22).

Wat de manier van afbeelden betreft was het in de vroege achttiende eeuw nog altijd de schilderspraktijk die de toon zette voor het prentenmaken; compositie, thema en formaat werden ontleend aan wat men bij het maken van geschilderde hand- en hangrolschilderingen gewoon was. Immers, prentmakers waren in het algemeen ook als schilder actief, zij haalden hun inspiratie uit beide disciplines en zorgden voor een continue uitwisseling tussen de twee kunstvormen. Was een prent in de vroege periode vaak nog in essentie een goedkopere afgeleide van een schildering, na de grote vooruitgang in de techniek van het houtblok-drukken in het midden van de achttiende eeuw werd de prentkunst een volwaardige tegenhanger van de schilderkunst. De perfectionering van het kleuren-drukken noopte de schilder tot het verfijnen van zijn techniek, om gelijke tred te houden met het minuti-euze lijnenspel en de subtiele tinten van de kleuren-prent.

Ook in de late achttiende- en vroege negentiende eeuw blijven Ukiyo-e meesters als Andô Hiroshige, Kitagawa Utamaro en Katsushika Hokusai schilderingen produ-ceren naast hun prenten en boekillustraties. Vooral de energieke stijl van de laatste vindt veel navolging, de Imanishi collectie telt naast een schildering van Hoku-sai zelf (cat.nr.27), werken van zijn leerlingen Hokuba (cat.nr.28,29), Hokuichi (cat.nr.30) en Gakutei (cat.nr.31). De Ukiyo-e schilderkunst wordt in de negentiende eeuw verder gedomineerd door de leden van de Utagawa school, in deze catalogus vertegen-woordigd met schilderingen van de grondlegger Utagawa Toyoharu en zijn opvolgers Toyohiro, Toyok-uni en Kuniyoshi (cat.nrs.21-26). Dat de Ukiyo-e traditie na de val van het Tokugawa regime in 1868 overeind is gebleven, laten twee indrukwekkende werken uit de jaren tachtig van Watanabe Kyôsai zien (cat.nrs.34-35). Ook tot in onze tijd zijn elementen van de Ukiyo-e voort blijven bestaan, geïncorporeerd in de twintigste-eeuwse richtingen van de Nihonga, 'Japan-se stijl schilderkunst' en de moderne prentkunst.

(cat.no.27), the Imanishi collection contains works by his pupils Hokuba (cat.nos.28 and 29), Hokuichi (cat.no.30) and Gakutei (cat.no.31). Otherwise Ukiyo-e painting in the 19th century was dominated by mem-bers of the Utagawa school, represented in this cata-logue by paintings by the founder Utagawa Toyoharu and his successors Toyohiro, Toyokuni and Kuniyoshi (cat.nos.21-26). The continuance of the Ukiyo-e tradi-tion after the fall of the Tokugawa regime in 1868 is demonstrated by two impressive works from the 1880s by Watanabe Kyôsai (cat.nos.34 and 35). Elements of Ukiyo-e have even survived to this day and are incor-porated in the 20th-century movements of Nihonga, 'Japanese-style painting', and in modern print-making.

Montering en Ukiyo-e

Yasuo Asoshina

Bij de kunstvorm *Ukiyo-e* kan men een onderscheid maken tussen prent- en schilderkunst. Deze tweedeling is uiteraard geen verdeling naar onderwerp, wel zijn er verschillen in materiaalkeuze en productiewijze, en is de aankoop en appreciatie bij schilderingen anders dan bij prenten. Een prent gaat zonder verdere toevoegingen van de hand, een schildering wordt veelal geapprecieerd als hangrol, gevat in een montering. Deze montering is evenwel ietwat anders van aard dan de lijst, waarin schilderijen in het Westen gepresenteerd worden.

Bij de waardering voor een Westers schilderij, is de schilder er zich niet van bewust dat men de lijst om zijn werk gaat bewonderen. In het geval van een Japanse schildering daarentegen, is het bij de evaluatie van belang of het werk door de montering omhoog gehaald wordt, of het goed met de schildering harmonieert en of de montering bijdraagt aan de verbeelding. Anders geformuleerd, de montering maakt onderdeel uit van de waardering voor de schildering. Dit verschil in benadering van het kunstwerk moet gezocht worden in de context van de Japanse situatie.

De personificatie der dingen

Allereerst is er het klimaat van Japan met zijn regenseizoen, dat de wil van alle dingen in deze wereld laat gevoelen. Levend in een omgeving die rijke verschijningsvormen kent als gevolg van de opeenvolging der seizoenen, is in een hoekje van het hart van de Japanner ook nu nog het bewustzijn overgebleven waar dit besef huist. Een voorbeeld van deze notie is de 'personificatie' (het behandelen van een object als ware het een persoon), waarbij men een naam toekent aan een voorwerp dat dierbaar is en zo gevoelens van affectie uit. Verzamelaars zullen dit kunnen beamen wanneer zij hun voorwerp eerst met een stof van fijne kwaliteit en een hoes omhullen en vervolgens een doos laten vervaardigen, 'om het aan te kleden en een onderkomen te verschaffen'. Overigens is het natuurlijk zo dat een oorspronkelijk werk van een kunstenaar gemakkelijk tot object van verpersoonlijking wordt, aangezien het een individueel, met het hele hart gemaakt voorwerp is. Dit is niet noodzakelijkerwijze het geval bij

The mount and Ukiyo-e

Yasuo Asoshina

In *Ukiyo-e* a distinction can be drawn between prints and paintings. Naturally, this distinction is not based on the subject-matter, but rather on differences in the materials used and the method of production, while acquisition and appreciation differ too. A print is sold without any further addition, whereas a painting is often admired as a hanging scroll in a mount. This mount is, however, rather different in nature from the frame in which Western paintings are presented. A Western artist does not imagine that people will admire the frame round his work. In the case of a Japanese painting, on the other hand, the evaluation is significantly affected by whether the mount elevates the work, whether it is in harmony with the painting and whether it stimulates the imagination. Put another way, the mount is part of the appreciation of the painting. The reasons for this difference in approach must be sought in the Japanese context.

The personification of things

In the first place there is the Japanese climate, with its rainy season, which makes the will of nature felt. Surrounded as he is by rich manifestations of nature resulting from the passage of the seasons, in the heart of every Japanese there is a corner where this awareness is present even today. This is exemplified by personification (treating an object as if it were a person), whereby a name is given to a cherished possession to express affection. This is what collectors do when they wrap an artefact in a cloth of the finest quality and put it in a cover and then have a box made 'to dress it and give it a home'. It has to be said of course that an original work by an artist lends itself to personification because it is an individual object made from the heart. This is not necessarily the case with a print, many copies of which may be made.

The tokonoma

To understand fully the role played by the mount, the location of the painting in the house must be considered. It is placed in the *tokonoma* (fig.3); this is a special alcove in the principal room in a Japanese house, the salon (*shoin* or *zashiki*). Here a painting or piece of

een prent, waarbij van een afbeelding vaak vele exemplaren gedrukt worden.

De tokonoma

Voor een verdere verklaring van de rol die een montering speelt, moet de omgeving van de schildering in de woning in ogenschouw worden genomen. Dit is de *tokonoma* (afb.3). De *tokonoma* is een gewijde nis, geïnstalleerd in het voornaamste vertrek van een Japanse woning: de salon (*shoin* of *zashiki*). Hierin wordt aan de wand van de nis een schildering of kalli-grafie tentoongesteld, daaronder aangevuld met een uitstalling van kostbaar ceramiek of metaalwerk. Ook stelt men er bloemstukken op, of brandt men er wierook. Verder worden er Shintoïstische- of Boeddhistische beelden en afbeeldingen gepresenteerd; verering en aanbidding uitdrukkende voorwerpen, gerelateerd aan de objecten die tot versiering dienen in de binnenste ruimtes van een Shintoïstische- of Boeddhistische tempel. Om uitdrukking te geven aanhet gewijde karakter, is de ligging van de *tokonoma* ietwat hoger dan de vloer van het vertrek. Met deze informatie in het achterhoofd, kan men zich voorstellen dat de plaats met het hoogste aanzien van het vertrek, de zitplaats met de rug naar de *tokonoma* is.

Montering

Monteren - het versterken van een schildering met papier en stof zodat hij bestand is tegen het herhaaldelijk bekijken - is als techniek afkomstig uit China. Echter, in Japan heeft men aan het monteren een eigen manier van uitdrukken, nieuwe technieken en individuele doelstellingen toegevoegd. Dit is een voorbeeld van een positieve kant van de voor de verspreiding van cultuur ongunstige omstandigheid van een eilandenrijk; een goed gebruik van onafhankelijkheid bij de assimilatie van het overvloedige aanbod van buitenlandse cultuur. De Japanner heeft dit trots *wakonkansai* gedoopt 'het in door Japan in onafhankelijkheid binnenhalen van Chinese technieken', een gedrag dat ook in de moderne tijd te zien is ten aanzien van de Westerse cultuur.

Het doel van monteren is de schildering te voorzien van een waardige aankleding voor het decoreren van de *tokonoma*. Dit wil zeggen, het werk respecteren en

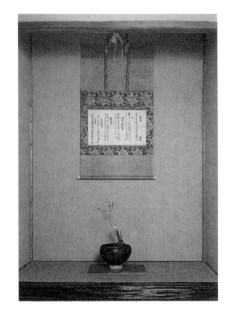

3

calligraphy is hung on the wall, with costly ceramics or metalwork below. Flowers may be displayed or incense burnt. Also, Shintoist or Buddhist statues and images may be shown - artefacts expressing veneration and worship similar to those that decorate the innermost rooms of a Shintoist or Buddhist temple. To reflect its devotional character, the *tokonoma* is raised slightly above the level of the floor. With this in mind, one can understand that the position enjoying the greatest status is sitting with one's back to the *tokonoma*.

The mount

The technique of mounting - strengthening a painting with paper and fabric so that it will withstand being looked at repeatedly - originated in China. However, Japan added its own manner of expression, new methods and individual aims. This illustrates one advantage of being an island nation, which normally does not favour the dissemination of culture: one can exercise independence in assimilating the flood of foreign culture. The Japanese have proudly given this the name *wakonkansai*, 'the bringing into Japan of Chinese techniques in independence', which is evident today in relation to Western culture.

The aim of mounting is to provide the painting with a worthy setting for the decoration of the *tokonoma*. This means respecting and honouring the work and doing it full justice. To be able to present the work well, it is necessary to understand it and to have a keen visual sense of it.

There are rules for mounting based on the general styles that have evolved over a long period, and three layers around the work are distinguished. These are the *ichimonji*, the *chûmawashi* and the *tenchi* (see fig.4), with more expensive materials being used closer to the painting. As to the mount as a whole, there are three types: depending on the subject, the formal, informal or semi-formal style is used. This is analogous to the division in calligraphy between the three ways of representing written characters. The most formal style is *shin* (literally 'correct'), in which the character is written neatly, line by line, as in the printed version. At the other extreme is the light, free *sô* ('grass'), in which the character is calligraphed in highly abbreviated form. The intermediate style is the semi-italic *gyô* ('running').

vereren, het werk goed tot zijn recht laten komen. Om het object goed te kunnen laten zien, is het dan ook noodzakelijk het werk te begrijpen en er een goed visueel gevoel voor te hebben.

Voor het monteren zijn regels opgesteld, geënt op de na lange tijd tot stand gekomen algemene stijlen, waarbij een verdeling in drie lagen rondom het object is gecreëerd. Dit is het samenstelsel van de *ichimonji*, de *chûmawashi* en de *tenchi* (zie afb.4), waarbij dichter naar de schildering toe duurdere stoffen gebruikt worden. Verder zijn er voor de montering als geheel drie ver-

Ukiyo-e and mounting

Compared with the mounts of other Japanese paintings, those of Ukiyo-e paintings are exceptionally lavish, doubtless reflecting the pomp and splendour of the Edo period in which the Ukiyo-e flourished. This is also the case with the paintings selected for this catalogue, particularly as regards the *chûmawashi* part of the mount.

Thus parts of contemporary, sumptuous women's costumes (the *kosode* and *uchikake*) were used for the *chûmawashi*. These fabrics reconstruct, as it were, the

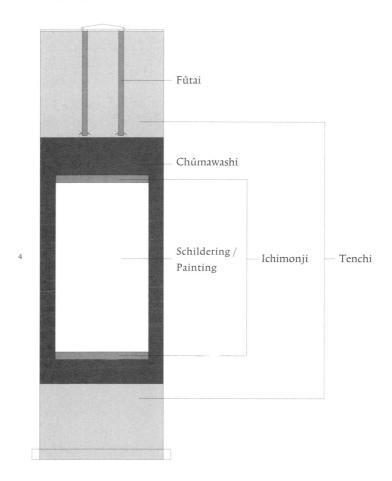

4

Fûtai

Chûmawashi

Schildering / Painting

Ichimonji

Tenchi

schillende soorten; naar gelang het onderwerp van de schildering wordt een formele, informele of semi-formele monteringwijze toegepast. Dit is analoog aan de driedeling in de kalligrafie, die staat voor de weergave van geschreven karakters. De meest formele weergave is *shin* (lett. 'correct'), waarbij het karakter lijn voor lijn, netjes wordt geschreven, als in de gedrukte variant. Aan het andere uiterste staat het lichte, vrije *sô* ('gras'), waarbij het karakter in een hogelijk afgekorte vorm wordt gekalligrafeerd. Als tussenvorm is er het half-cursieve *gyô* ('lopend').

look of women of the time. They also illustrate the various techniques of textile decoration. An example is 'Woman on a veranda looking at the moon' (cat.no.2), where the *chûmawashi* is a fabric with a so-called 'fawn' (*kanoko*) motif done by the *shiborizome* technique. This motif of dots is produced by tying off small areas of the fabric, so that the dye does not reach them. With the painting 'Bijin on the edge of the veranda enjoying the cool of the evening' (cat.no.10) an embroidered and dyed silk satin is used; 'Six beauties with a mirror' (cat.no.4) has a hand-painted *yûzen* fabric. The *yûzen*

Ukiyo-e en montering

Monteringen van Ukiyo-e schilderingen zijn, vergeleken met monteringen van andere Japanse schilderingen, buitengewoon uitbundig, zonder twijfel een uitdrukking van de pracht en praal van de Edo-tijd waarin Ukiyo-e bloeide. Dat is ook bij de selectie van de schilderingen in deze catalogus het geval, en wel in het bijzonder bij het *chûmawashi* gedeelte van de montering.

Zo zijn delen van contemporaine, weelderige vrouwenkostuums (*kosode* en *uchikake*) gebruikt als stof voor de *chûmawashi*. Al deze stoffen reconstrueren als het ware een beeld van de vrouw uit die tijd. Ze vormen bovendien een aardige illustratie van de verschillende technieken van textieldecoratie. Bijvoorbeeld bij het werk 'Vrouw op veranda kijkend naar de maan' (cat.nr.2), waar de *chûmawashi* wordt gevormd door een stof met een zogenaamd 'hertenjong' (*kanoko*) motief, uitgevoerd in de *shiborizome*-techniek. Dit motief van stippen wordt vervaardigd door kleine stukjes stof af te binden, zodat de verfstof op die plek niet door kan dringen. Bij de schildering '*Bijin* op de rand van de veranda, genietend van de avondkoelte' (cat.nr.10) is dit een geborduurde en geverfde satijnzijde; bij 'Zes vrouwen met een spiegel' (cat.nr.4) een handgeschilderde *yûzen*-stof. De *yûzen* techniek werd aan het begin van de achttiende eeuw uitgevonden en behelst het in diverse stadia beschilderen van de stof, waarbij delen die niet gekleurd moeten worden afgedekt worden met een rijst-pasta. Op deze manier is het mogelijk tegen een achtergrond vormen uit te sparen en die vervolgens in verschillende stappen te voorzien van een schildering.

In tegenstelling tot de gebruikelijke, vast gedefinieerde monteringstijlen, had men bij Ukiyo-e schilderingen de vrijheid om gebruik te maken van anderszins ondenkbare ontwerpen. Zo heeft 'Een paar in de sneeuw' (cat.nr.7) als stof voor de *ichimonji* een paarse *shiborizome*. De schildering 'Josan no Miya' (cat.nr.20) heeft helemaal geen ichimonji en een paarse *shiborizome* voor het *chûmawashi* gedeelte, desalniettemin verleent de luxueuze kleurigheid van de kostbare paarse kleur en het fijne *shiborizome*, de vrouw op de voorstelling een heel eigen aantrekkingskracht. Een ander voorbeeld van een speciale montering is de *chûmawashi* van het werk 'Ono no Komachi' (cat.nr.30) die, aansluitend op de voorstelling, is beschilderd met een regen-oproepende draak. In dit geval maken zowel schildering als montering onderdeel uit van een speciale opdracht aan eenzelfde schilder. Dat monteringen van Ukiyo-e schilderingen niet altijd bijzonder kleurig hoeven te zijn, is te zien op de *chûmawashi* van

technique was invented at the beginning of the 18th century and involves painting the material at different stages; areas which are not to be coloured are covered with a rice paste. This makes it possible to leave forms in reserve against a background and then to paint them in successive stages.

While the normal styles of mounting were strictly defined, with Ukiyo-e paintings there was freedom to employ designs that would otherwise have been unthinkable. So 'A couple in the snow' (cat.no.7) has a purple *shiborizome* for the *ichimonji*. 'Josan no Miya' (cat.no.20) has no *ichimonji* at all and a purple *shiborizome* for the *chûmawashi* part; nonetheless, the luxurious colour of the expensive purple and the delicate *shiborizome* give the woman in the painting a very special charm. Another example of an unusual mount is the *chûmawashi* of 'Ono no Komachi' (cat.no.30) which, continuing the painting, has a rain-evoking dragon painted on it. In this case both painting and mount were part of a special commission given to one artist. That mounts of Ukiyo-e paintings did not always have to be particularly colourful is shown by the *chûmawashi* of 'Courtesan with two *kamuro*' (cat.no.32). In contrast to the usual dyed and embroidered fabrics of the finest quality, this mount has a tasteful motif with an everyday feeling about it.

The reason for the mounts of Ukiyo-e paintings often being rather showy is that they mainly depict scenes from the world of actors and women of pleasure. From the viewpoint of the artist painting them, they were lower in status. So pictures of them were not suitable to be respectfully admired in the *tokonoma* of the spacious drawing rooms of the well-to-do. Instead, they were displayed in the much more relaxed atmosphere of private spaces, places such as high-class restaurants, courtesan quarters, private sitting rooms and country cottages. Here colourfulness could be the aim, free of the rules governing traditional mounts. In this connection it must also be said that there is a suspicion that the colourful mounts are not original, and that they were introduced later when paintings were remounted. It is often necessary to replace mounts once every fifty to a hundred years and it is thought that in the period around 1900, when many works needed remounting, old fabrics were reused for this purpose in honour of the age in which the paintings were made.

'Courtisan met twee kamuro' (cat.nr.32). In tegenstelling
tot de gebruikelijke geverfde en geborduurde stoffen
van hoge kwaliteit, is bij deze montering gekozen voor
een smaakvol motief met een alledaags gevoel.
De reden waarom monteringen van Ukiyo-e schilde-
ringen vaak opzichtig zijn, is dat het onderwerp van de
voorstellingen hoofdzakelijk bestaat uit taferelen uit
de wereld van acteurs en vrouwen van plezier. Zij
waren, gezien vanuit de positie van de kunstenaar die
hen schilderde, lager in status. Hun afbeeldingen
waren derhalve geen gepaste objecten om met alle
egards te worden geapprecieerd in de *tokonoma* van de
ruime zitkamers van woningen van stand. Ze werden
getoond in de veel meer ontspannen sfeer van privé
ruimtes, plaatsen als restaurants van hoge klasse,
courtisane-verblijven, privé-zitkamers en buitenver-
blijven. Hier kon ongestraft kleurigheid nagestreefd
worden, zonder de beperkende regels van traditionele
monteringen. In dit verband dient ook het vermoeden
vermeld te worden dat kleurige monteringen niet
origineel zijn, maar later bij het hermonteren werden
geïntroduceerd. Het is vaak noodzakelijk monterin-
gen eenmaal per vijftig tot honderd jaar te vervangen
en er wordt gedacht dat in de periode rond 1900, toen
veel werken aan hermontering toe waren, stoffen van
vroeger werd hergebruikt als montering, in nagedach-
tenis aan de tijd waarin de schildering gemaakt werd.

Tot slot

Het zou te eenzijdig zijn om een montering louter te
interpreteren als een uiting van trots en affectie van de
eigenaar tegenover het kunstwerk. Bij de waardering
van Ukiyo-e schilderkunst is de montering, naast het
kunstwerk zelf, van essentieel belang voor een juiste
kunsthistorische interpretatie door toekomstige
generaties.

Conclusion

It would be taking too narrow a view to regard a
mount purely as an expression of the owner's pride in
and fondness for the work of art. With Ukiyo-e pai-
ntings the mount, as well as the work itself, is crucially
important to a correct art-historical interpretation by
future generations.

1 Wakashu

Anoniem
Eind 17de eeuw
Hangrolschildering; inkt en kleur op papier
76 x 32 cm

Afbeelding van een staande *wakashu* (jongeman), uitgerust met een lang en een kort zwaard. Zijn kimono is op de rug versierd met een draak te midden van wolken, met onderaan een tijger en bamboe; op de lange ronde mouw golfmotieven in drie kleuren. De combinatie van draak en tijger komt vaak voor in de Japanse kunst en staat onder andere symbool voor de krachten van hemel en aarde. De bamboe staat zowel voor buigzaamheid als veiligheid, vanwege het feit dat de tijger er beschutting vindt.

De ogen en neus van de jongeman zijn in fijne, zachte lijnen weergegeven, ook het verloop van de lijnen in zijn kleding is glad en vloeiend. Hoewel deze schildering stijlkenmerken van de beginjaren van de Ukiyo-e (de jaren 1660) vertoont - zoals de geïsoleerde figuur op een effen achtergrond - de houding op deze afbeelding duidt op een datering in de latere zeventiende eeuw. Was bij de vroegere composities een afbeelding *en trois quarts* gebruikelijk (zie afb.1), de jongeman op dit werk is *en profil* weergegeven. Deze S-houding van het lichaam, met het licht voorover gebogen hoofd werd tot een van de standaard-poses in Ukiyo-e figuurstudies.
De lange, ronde mouw, de patronen op de kleding en de haarstijl met de lange knot in de nek dateren deze schildering eveneens in de jaren na 1680. Rond deze tijd kwam de *shimada* haarstijl in zwang, waarbij het haar teruggebogen werd naar het achterhoofd, om daar met een papieren strip te worden vastgezet.

1 Wakashu

Anonymous
Late 17th century
Hanging scroll painting; ink and colour on paper
76 x 32

An image of a standing *wakashu* (young man) equipped with a long and a short sword. His kimono is decorated on the back with a dragon amid clouds, and a tiger and bamboo below it; on the long round sleeve are wave motifs in three colours. The combination of a dragon and tiger is often seen in Japanese art and symbolises among other things the forces of heaven and earth. The bamboo stands for both pliability and security, because it offers the tiger protection.

The eyes and nose of the young man are depicted in delicate, soft lines, and in his clothing too the lines are fluent and smooth. While this painting has some stylistic features characteristic of the early years of the Ukiyo-e (the 1660s) - such as the isolated figure against an even background - the pose here indicates a date in the later 17th century. In earlier compositions figures were normally shown three-quarters turned, but the young man in this work is seen in profile. The S-curve of the body, with the head inclined slightly forwards, became one of the standard poses in Ukiyo-e figure studies.
The long, round sleeve, the patterns on the clothing and the hairstyle with the large knot in the neck also date this painting to the years after 1680. Around this time the *shimada* hairstyle came into fashion; this involved sweeping the hair to the back of the head, where it was held by a strip of paper.

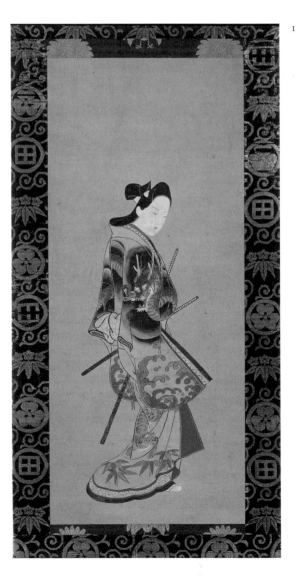

1

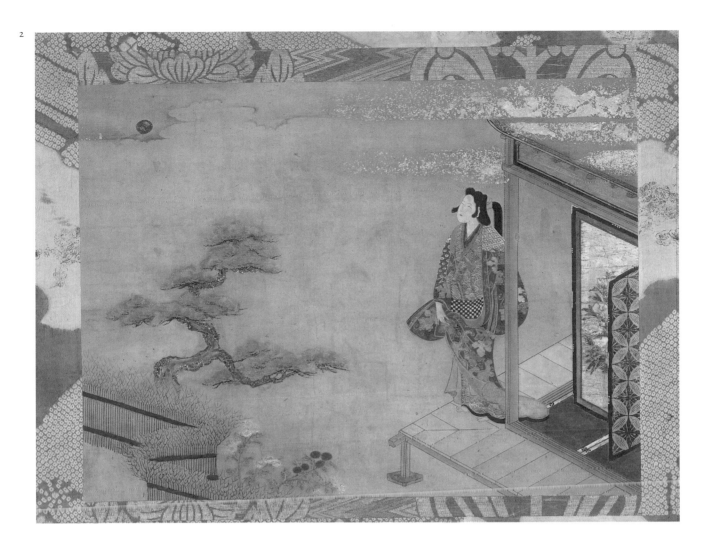

2 Vrouw op veranda kijkend naar de maan

Anoniem
Eind 17de eeuw
Hangrolschildering; inkt en kleur op papier
41 x 54 cm

Een vrouw staat in de herfstnacht op haar veranda en kijkt naar de maan, haar linkerhand om een steunpilaar gelegd. Achter haar een kamerscherm met pioenrozen, in de tuin een pijnboom en een houten omheining met chrysanten. Ze is gekleed in een *kosode* met rechthoek-motieven afgezet tegen een golfpatroon, de *obi* zwart-wit geblokt. Haar overkimono (*uchikake*) is versierd met druivenplanten op een rood fond, onderaan gedecoreerd met golven.

Het gaat hier mogelijk om een toespeling op een scène uit de Ise Monogatari, een vroeg tiende-eeuwse bundel van verzen en proza, dat de amoureuze avonturen beschrijft van een van de beroemdste minnaars uit de Japanse literatuur,

Ariwara no Narihira. Een van zijn veroveringen staat verlangend naar haar afwezige minnaar op de veranda en drukt haar emoties uit in een gedicht. Narihira, verscholen achter de omheining, luistert haar hartenwens af.

Samushiro ni	Zal ik ook vannacht
koromo katashiki	weer alleen moeten slapen
koyoi mo ya	op mijn smalle mat
koishiki hito ni	zonder een weerzien met
awade wa ga nemu	de man naar wie ik verlang?

Hoewel het zilver van de maan zwart geoxideerd is en het groen van de pijnboom ietwat is vervaagd, heeft deze schildering zijn betoverende sfeer behouden. De melancholieke eenzaamheid van de nacht wordt benadrukt door de verre maan en de alleenstaande pijnboom. De diagonale lijnen van veranda en dak versterken nog eens de peinzende blik van de vrouw. De weelderigheid van haar gedetailleerde kleding en het gebruik van bladgoud in de wolken combine-

ren wonderwel met de prachtige montering van contemporaine kimono-stoffen.

Dit is een voorbeeld van het steeds terugkerende verschijnsel in de Ukiyo-e kunst om klassieke verhalen in een eigentijdse vormgeving te gieten - hoewel het thema van een haar kimono aanrakende dame er een van alle tijden is. De kleding van de volgens de mode van de Kanbun-periode (1661-1773) geklede vrouw, vormt hier een fraaie vertolking van de elegante wereld van Narihira's tijdperk.

2 Woman on veranda looking at the moon

Anonymous
End of the 17th century
Hanging scroll painting; ink and colour on paper
41 x 54 cm

On an autumn night a woman stands on her veranda and looks at the moon, while holding on to a post with her left hand. Behind her is a screen with peonies and in the garden a pine tree and a wooden fence with chrysanthemums. She is wearing a *kosode* with rectangular motifs against a wave pattern, with a black and white-checked *obi*. Her outer kimono (*uchikake*) is adorned with grapevines on a red background decorated at the bottom with waves.

This may allude to a scene in the Ise Monogatari, an early 10th-century collection of verse and prose, which recounts the amorous adventures of one of the best-known lovers in Japanese literature, Ariwara no Narihira. One of his conquests stands on the veranda yearning for her absent lover and gives vent to her feelings in a poem. Narihira, who is hiding behind the fence, overhears her deepest wish:

Samushiro ni	Shall I have to sleep
koromo katashiki	all alone again tonight
koyoi mo ya	on my narrow mat
koishiki hito ni	unable to meet again
awade wa ga nemu	the man for whom I long?

Although the silver of the moon has oxidised to black and the green of the pine is somewhat faded, this painting has retained its enchanting atmosphere. The melancholy loneliness of the night is underlined by the distant moon and the solitary pine. The diagonal lines of veranda and roof accentuate the woman's thoughtful look. The luxuriance of her highly detailed clothing and the use of gold leaf in the clouds combine extraordinarily well with the splendid mount made of contemporary kimono fabrics.

This is an example of a recurring tendency in Ukiyo-e art to portray classic stories in a contemporary setting - although the theme of a lady touching her kimono is timeless. The woman here is dressed according to the fashion of the Kanbun period (1661-1673) and her clothes are a charming interpretation of the elegant world of the age of Narihira.

3 Staande bijin

Kaigetsudô-school
Begin 18de eeuw
Hangrolschildering; inkt en kleur op papier
80 x 35 cm

Een staande *bijin* (schone dame) in de stijl van de Kaigetsudô-school, met de voor deze school kenmerkende pose; de buik vooruit, de armen teruggetrokken in de kleding en het hoofd licht naar voren gebogen in een bijna verlegen uitdrukking. Ook de stijl van schilderen is heel herkenbaar, met wijd uitlopende lijnen en forse motieven wordt het werk in een groots gebaar opgezet.

De Kaigetsudô-school beschikte over een repertoire aan standaard composities, dat in een aantal variaties werd uitgevoerd. De relatief eenvoudige opzet met dik aangezette lijnen, maakte een hoge productie mogelijk. De groep schilders van het atelier bedienden zich gezamenlijk van het palet en de ontwerpen, en kon zo in de grote vraag naar hun werk voorzien. Veel werken getuigen van de nauwe relatie tussen de verschillende kunstenaars, ze gebruikten bijvoorbeeld een identieke manier van signeren. De weergave van de kleding op dit werk komt bijna lijn voor lijn overeen met een schildering in de collectie van het British Museum, zij het dat de haarstijl verschillend is. Dat exemplaar is gesigneerd Doshin, met het zegel van zijn leermeester Ando. Deze schildering is ongesigneerd, maar uit het ontbreken van ruimte om de schildering heen, kan geconcludeerd worden dat zij wellicht later is bijgesneden. Juist aan de rechterkant, waar het exemplaar uit het British Museum gesigneerd is, ontbreekt hier de marge geheel.

3 Standing bijin

Kaigetsudô school
Early 18th century
Hanging scroll painting; ink and colour on paper
80 x 35 cm

A standing *bijin* (beautiful woman) in the style of the Kaigetsudô school showing the pose characteristic of this school: the belly thrust out, the arms withdrawn into the clothing and the head bent slightly forwards in an almost shy attitude. The manner of painting is also easily recognisable; using broad, flaring lines and robust motifs the work is executed

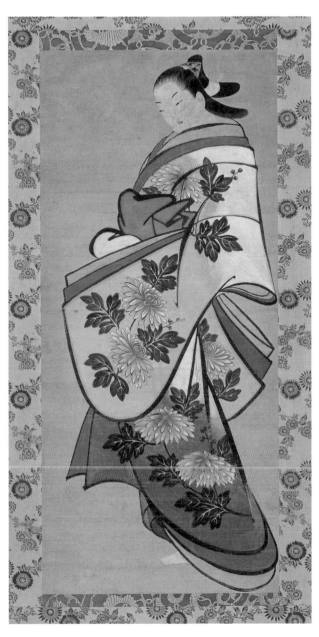

present work is unsigned, but the lack of space around it suggests that it may have been cut down later. On the right-hand side, precisely where the British Museum work is signed, the whole of the margin is missing.

4 Zes vrouwen met een spiegel
Hishikawa-school
Eind 17de - begin 18de eeuw
Hangrolschildering; inkt en kleur op zijde
36 x 50 cm

Zes vrouwen ontspannen zich rond een enorme spiegel. De blik van de kijker richt zich in eerste instantie op deze spiegel en verplaatst zich van daaruit naar de personages. De vrouwen zijn in verschillende poses weergegeven; liggend, zittend, staand, gezien van achter en van opzij. Twee van hen bevinden zich achter een scherm waarin openingen met bamboe-gordijnen worden afgewisseld met beschilderde panelen. De staande vrouw rechts heeft een kimono gedeco-reerd met een voorstelling van bruggen te midden van irissen. Dit is het bekende motief van de Yatsu-hashi ('acht-delige brug'), dat refereert aan een beroemde scène uit de Ise Monogatari, waarin de hoofdpersoon Ariwara no Narihira op reis halt houdt om de acht-delige brug over een vijver met bloeiende irissen te bewonderen.

Een vrouw afgebeeld met een spiegel is een veelvoorkomend thema in de Ukiyo-e prent- en schilderkunst. Een spiegel van een dergelijk groot formaat is echter waarschijnlijk iets dat aan de fantasie van de schilder ontsproten is.
Deze schildering is in een in 1911 in Stockholm gepubliceer-de catalogus opgenomen als onderdeel van de Fukuba-collectie, onder de werken van Hishikawa Moronobu. Deze toeschrijving lijkt onzeker, in ieder geval kan hij als van de Hishikawa-school beschouwd worden. Moronobu was de eerste grote meester van de Ukiyo-e traditie en hij wordt ook wel als haar grondlegger gezien. Zijn stijl was zeer invloed-rijk en bleef nog tot lang in de achttiende eeuw de stan-daard.

4 Six beauties with a mirror
Hishikawa school
Late 17th century - early 18th century
Hanging scroll painting; ink and colour on silk
36 x 50 cm

Six women are relaxing around a huge mirror. The viewer's gaze is first drawn to this mirror before moving on to take in the figures. The women are shown in various poses: reclin-ing, sitting, standing, seen from the back and from the side.

with a flourish.
The Kaigetsudô school had a repertoire of standard compo-sitions which were employed in a number of variants. The relatively simple design with thickly applied lines made possible a high rate of production. The group of painters in the workshop used a common palette and themes, and were thus able to meet the great demand for their work. Many works bear witness to the close relations between the diffe-rent artists; for example, they signed in an identical way. The depiction of the clothing in this work corresponds almost line for line with that in a painting in the British Museum, although the hairstyle is different. That painting is signed Doshin, with the seal of his master Ando. The

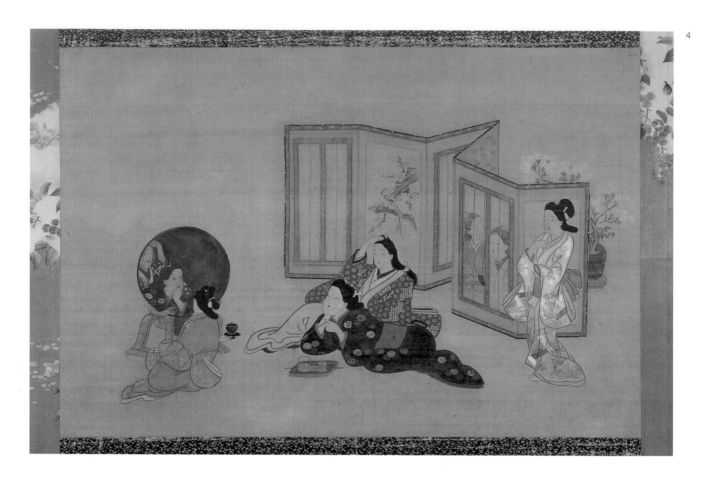

Two of them are behind a screen which has openings with bamboo curtains alternating with painted panels. The woman standing on the right wears a kimono decorated with a pattern of bridges amid irises. This is the well-known motif of the Yatsu-hashi ('eight-part bridge'), which refers to a famous scene in the Ise Monogatari in which the protagonist Ariwara no Narihira pauses on his journey to admire the eight-part bridge across a pond with flowering irises.

A woman with a mirror is a frequent theme in Ukiyo-e prints and paintings. A mirror of this size, however, is probably a product of the artist's imagination.
In a catalogue published in Stockholm in 1911 this painting was included among the works of Hishikawa Moronobu and said to be in the Fukuba collection. This attribution seems doubtful, but in any event the work can be regarded as belonging to the Hishikawa school. Moronobu was the first great master of the Ukiyo-e tradition and is sometimes also seen as its founder. His style was highly influential and remained the standard until far into the 18th century.

5 Plezierboot

Hishikawa-school
17de eeuw
Gemonteerde handrolschildering; inkt en kleur op zijde
35 x 89 cm

Een grote boot zakt de Sumida rivier af, met aan boord een bont gezelschap van mannen en vrouwen, verwikkeld in allerhande tijdverdrijven. Twee oudere heren spelen in gezelschap van twee dames een partij go, terwijl twee mannen onder het genot van een schaaltje sake luisteren naar muziek, waarschijnlijk zang begeleid door een samisen (driesnarige luit) en een handtrommel. Rechts voeren twee vrouwen een gesprek en aan de linkerzijde zijn een man en een vrouw verstrengeld in een amoureuze omhelzing achter een bamboe-gordijn. Het schip wordt voortbewogen door twee mannen aan de duwstok, op het achtersteven staat een derde aan het roer. Op de volgboot is men in de weer met het bereiden van gerechten, een jongetje stookt met een blaaspijp het vuur alvast op.

De omgeving van de Sumida rivier in de hoofdstad Edo, waar de kooplieden en kunstenaars woonden, werd door Ukiyo-e meesters veelvuldig tot het onderwerp van hun werk

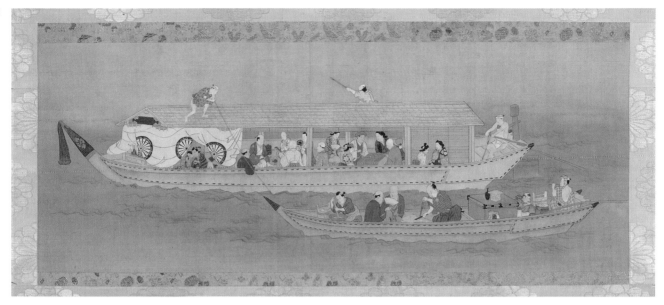

gemaakt. Hier vond het soort extravagant vertier plaats waarmee de opkomende stadsbevolking haar verworven rijkdommen tentoon spreidde. Hishikawa Moronobu excelleerde in het uitbeelden van scènes uit de *vlietende wereld*, de cultuurvorm die in de Kabuki-theaters en huizen van plezier van de Yoshiwara wijk gestalte kreeg. Aan het oeuvre dat aan hem toegeschreven wordt hebben waarschijnlijk ook een aantal leerlingen bijgedragen en aangezien zijn stijl bovendien veel navolging heeft gehad, is de scheiding tussen zijn eigen werk en dat van anderen niet altijd duidelijk.

Het is goed mogelijk dat deze voorstelling een gedeelte van een handrol is, gezien het smalle, liggende formaat, het ontbreken van een signatuur en het feit dat de boot van rechts naar links gaat, in de richting waarin een handrol zich laat bekijken.

5 Pleasure boat
Hishikawa school
17th century
Mounted hand scroll painting; ink and colour on silk
35 x 89 cm

A large boat goes down the Sumida river with a colourful group of men and women on board who are engaged in various pastimes. Two older gentlemen are playing a game of *go* in the company of two ladies, while two men enjoy a dish of sake as they listen to music, probably singing accompanied by a *samisen* (three-stringed lute) and a hand drum.

On the right two women are in conversation; on the left a man and a woman are entwined behind a bamboo curtain. The boat is driven forward by two men with poles; at the stern a third man is at the rudder. In the accompanying vessel food is being prepared and a boy is using a blowpipe to fan the flames.

The vicinity of the Sumida river in the capital Edo, where the merchants and artists lived, was a favourite subject of the Ukiyo-e masters. Here the kind of extravagant entertainments took place which enabled the rising class of townspeople to show off their newly acquired wealth. Hishikawa Moronobu excelled at depicting scenes from this *floating world*, the culture which developed in the Kabuki theatres and houses of pleasure in the Yoshiwara district. The oeuvre attributed to him probably includes works by some of his pupils; moreover, his style was widely imitated and so it is not always easy to distinguish between his own work and that of others.

It is quite possible that this scene is part of a hand scroll. This is suggested by the narrow, horizontal format, the absence of a signature and the fact that the boat moves from right to left, the direction in which a hand scroll is viewed.

6 Achterom kijkende courtisane

Miyagawa Chôshun (1683-1753)

ca. 1720-1740

Signatuur: 'Nihon-e Miyagawa Chôshun zu', zegel: 'Chôshun'

Hangrolschildering; inkt en kleur op zijde

88 x 34 cm

De courtisane kijkt bedaard over haar schouder, haar blik welhaast onbewogen. Het lijkt alsof ze de van haar schouder afgevallen *uchikake* (overkimono) met een versiering van pijnboom, bamboe en pruimenbloesem een beetje onwillekeurig in haar handen houdt. Haar contrastrijke overkimono combineert fraai met het zachte blauw en roze van haar kimono.

Miyagawa Chôshun stond als grondlegger van de Miyagawa-school aan de basis van een invloedrijke Ukiyo-e stijl. In zijn vroege werk is de invloed van de Hishikawa-school zichtbaar, hij is dan ook te beschouwen als een opvolger van Hishikawa Moronobu. In tegenstelling tot de meeste Ukiyo-e kunstenaars, beperkte Chôshun zich tot het maken van schilderingen, er zijn van hem geen prenten of geïllustreerde boeken. Binnen zijn oeuvre wordt een flink deel ingenomen door afbeeldingen van staande courtisanes als deze. De ronde, bekoorlijke elegantie die Chôshun zo meesterlijk weet vast te leggen, komt in dit werk goed tot uitdrukking. Hij is een meester in het hanteren van het penseel; de vloeiende, verfijnde lijnen en het geraffineerde kleurgebruik verraden de hand van een schilder *pur sang*.

6 Courtesan looking backwards

Miyagawa Chôshun (1683-1753)

c. 1720-1740

Signature: 'Nihon-e Miyagawa Chôshun zu', seal: 'Chôshun'

Hanging scroll painting: ink and colour on silk

88 x 34 cm

The courtesan looks over her shoulder serenely, her gaze almost impassive. She appears to be rather absently holding the *uchikake* (outer kimono) decorated with pine, bamboo and plum blossom that has slipped from her shoulder. The rich contrasts of her outer kimono combine attractively with the pale blue and pink of her kimono.

As the founder of the Miyagawa school, Miyagawa Chôshun originated an influential Ukiyo-e style. His early work shows the influence of the Hishikawa school, and indeed he can be regarded as a successor to Hishikawa Moronobu. In contrast to most Ukiyo-e artists, Chôshun confined himself to painting; no prints or illustrated books by him are known. A large part of his oeuvre consists of images of standing courtesans like this one. The round, beguiling elegance which Chôshun captures so superbly is well seen in this work. He is a master with the brush; the flowing, delicate lines and the subtle use of colour betray the hand of a born painter.

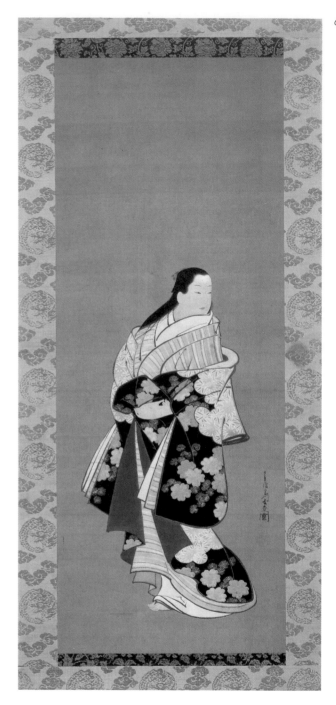

7 Een paar in de sneeuw

Miyagawa Isshô (1689-1779)
18de eeuw
Signatuur: 'Nihon-e Miyagawa Isshô', [zegels]
Hangrolschildering; inkt en kleur op papier
82 x 37 cm

Twee geliefden lopen samen onder een paraplu op een besneeuwde weg. Boven hen ontluikt een rode pruimenbloesem. Hij houdt samen met de vrouw het handvat van de papieren paraplu vast en heeft zijn hand vanuit zijn kraag op zijn wang gelegd. De vrouw gaat gekleed in een *uwagi* (overjas) met motieven van rode esdoornbladeren verspreid over het witte fond, de *obi* van voren geknoopt, voor buiten uitgerust met een *koshi obi*, een extra *obi* die op de heup geknoopt de kleding omhoog houdt. De man draagt een lange regenjas, hij heeft de haardracht van een jonge man. Een afbeelding van een samen onder een paraplu lopend paar is een expliciete verwijzing naar het feit dat hier het om een ongetrouwd stel gaat. De verbondenheid tussen de twee jonge mensen wordt verder weergegeven door de overeenkomstige houding van lichaam en hoofd. In de gezichtsuitdrukking van beiden is op subtiele wijze de tedere intimiteit geconcentreerd die de schildering als geheel kenmerkt.

Miyagawa Isshô was samen met Chôki de belangrijkste leerling van Miyagawa Chôshun. In 1749 werd hij met Chôshun uitgenodigd om restauraties uit te voeren aan het mausoleum van de Tokugawa familie in Nikkô, onder leiding van de schilder Kano Shunga. Na problemen over de betaling voor het geleverde werk werd Shunga om het leven gebracht door de zoon van Chôshun. Isshô werd als gevolg van de onverkwikkelijkheden voor het leven verbannen naar het eiland Niijima en heeft daar tot zijn dood in 1779 voor de lokale bevolking geschilderd.

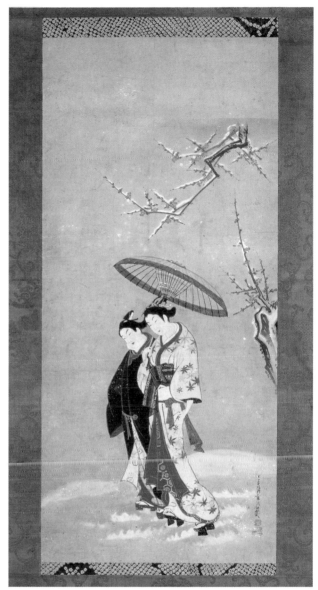

7 A couple in the snow

Miyagawa Isshô (1689-1779)
18th century
Signature: 'Nihon-e Miyagawa Isshô', [seals]
Hanging scroll painting; ink and colour on paper
82 x 37 cm

Two lovers walk together under an umbrella on a snow-covered road. Above them red plum blossom is opening. The man holds the handle of the paper umbrella together with the woman and has put his other hand through his collar onto his cheek. The woman wears an *uwagi* (overrobe) with motifs of red maple leaves scattered over the white background. The obi is knotted at the front and she is dressed for outdoors with a *koshi obi*, an extra obi which is tied at the hip and holds the clothes up. He wears a long raincoat and has the hairstyle of a young man.

An image of a couple walking together under one umbrella is an explicit sign that they are not married. The close bond between the two young people is reflected in the corresponding attitudes of head and body. In their facial expressions the tender intimacy characteristic of the painting as a whole is subtly concentrated.

Together with Chôki, Miyagawa Isshô was the most important pupil of Miyagawa Chôshun. In 1749 he and Chôshun were invited to carry out restorations to the mausoleum of the Tokugawa family in Nikkô under the supervision of the

painter Kano Shunga. After problems arose over payment for the work done, Shunga was killed by Chôshun's son. As a result of this disreputable affair Isshô was banned to the island of Niijima for life; there he worked for the local population until his death in 1779.

8 Twee courtisanes en een kamuro
Nishikawa Sukenobu (1671-1751)
18de eeuw
Signatuur: 'Bunkadô Nishikawa Ukyô Sukenobu ga hitsu', zegels: 'Nishikawa', 'Sukenobu zu no'
Hangrolschildering; inkt en kleur op papier
92 x 47 cm

Een voorstelling van twee courtisanes met een assistente. De vrouwen hebben elk twee kammen in het in een lange knot gebonden haar. Voorop loopt een volwassen courtisane, gekleed in een lichtblauwe kimono met een rode overkimono. Zij wordt gevolgd door een *shinzô*, een jonge courtisane in opleiding, die zich half omgedraaid heeft en in gesprek lijkt met het meisje dat hen beiden volgt. Dit jonge meisje is een *kamuro*, zij leert als persoonlijke assistente van de courtisane de eerste beginselen van het vak.
Ondanks het beperkte kleurenpalet heeft de schilder een interessante voorstelling weten te maken, door de patronen van de kleding en de manier van strikken van de verschillende *obi* te variëren. Ook de interactie tussen de achterste courtisane en het speels opkijkende meisje maakt de schildering levendig, terwijl de voorste courtisane met een meer ingehouden houding de driehoeks-compositie in balans houdt.

Nishikawa Sukenobu was de meest invloedrijke Ukiyo-e artiest in het Kyoto van de eerste helft van de achttiende eeuw. Hij was in de leer bij leidende kunstenaars uit de Kano- en Tosa-scholen en werd de belangrijkste illustrator van Kyoto. In talrijke geïllustreerde boeken legde hij de beeltenissen van de courtisanes uit de huizen van plezier vast, prenten zijn van hem niet bekend. Kenmerkend voor de vrouwen in zijn werk is hun ronde gezicht en de zachte, ongedwongen manier waarop ze zijn weergegeven. Ook de drie figuren in deze schildering hebben die natuurlijke en ontspannen houding.
Boven de voorstelling is een opschrift toegevoegd, een reflectie op de verschillende soorten vrouwen van plezier en hun respectievelijk lot. De auteur signeert met 'de verwaande en onsamenhangende optekeningen van Kôzan uit Tôbu (een andere naam voor Edo)', hij is waarschijnlijk de schrijver Sekiguchi Kôzan, een leerling van Dazai Shundai. Hij stierf in 1745 op 28-jarige leeftijd.

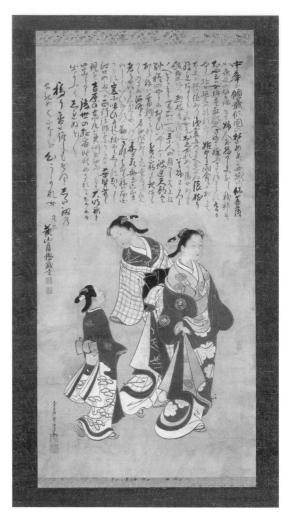

8 Two courtesans and a kamuro
Nishikawa Sukenobu (1671-1751)
18th century
Signature: 'Bunkadô Nishikawa Ukyô Sukenobu ga hitsu', seals: 'Nishikawa', 'Sukenobu zu no'
Hanging scroll painting; ink and colour on paper
92 x 47 cm

A painting of two courtesans with an attendant. The women each have two combs in their hair, which is tied in a long knot. Walking in front is an adult courtesan dressed in a light blue kimono with a red outer kimono. She is followed by a *shinzô*, a young courtesan in training, who has half turned round and seems to be talking to the girl following them. This young girl is a *kamuro*; as the courtesan's personal attendant she is learning the basic principles of the profession.
Despite a limited range of colours, the painter has succeeded in producing an interesting work by varying the patterns in the clothing and the ways in which the *obi* are tied. The

interaction between the second courtesan and the girl looking up playfully also enlivens the work, while the courtesan in front with her more restrained pose keeps the triangular composition in balance.

Nishikawa Sukenobu was the most influential Ukiyo-e artist in Kyoto in the first half of the 18th century. He was trained by leading artists of the Kano and Tosa schools and became the principal illustrator of Kyoto. In numerous illustrated books he recorded the likenesses of the courtesans of the houses of pleasure; no prints by him are known. The women in his work are characterised by their round faces and the unconstrained manner in which they are depicted. The three figures in this painting also have this natural and informal pose.

An inscription has been added above the scene which reflects on the various kinds of women of pleasure and their different fates. The author signs as follows: 'the conceited and disjointed notes of Kôzan of Tôbu' (another name for Edo); he is probably the writer Sekiguchi Kôzan, a pupil of Dazai Shundai. He died in 1745 at the age of 28.

9 Daikoku wordt een bordeel binnengedragen

Nishikawa Sukenobu (1671-1751)
18de eeuw
Signatuur: 'Nishikawa Sukenobu ga', zegels: 'Nishikawa shi', 'Sukenobu zu no'
Hangrolschildering; inkt en kleur op zijde
35 x 52 cm

Er vindt hier een niet alledaags tafereel plaats. Daikoku, een van de zeven geluksgoden, wordt gedragen door twee vrouwen. Het zijn een *shinzô* en een *kamuro*. Zij lijken zich te haasten de gelukbrengende klant snel bij hen het bordeel binnen te loodsen. Achter hen loopt de *yarite*, de vrouwelijke toezichthouder van het bordeel. Haar rol in de Yoshiwara huizen van plezier was zeer veelzijdig; van assistent en leraar, tot opzichter en metgezel voor de courtisanes. Al deze taken verenigden zich echter in het feit dat zij verantwoordelijk was voor de winstgevendheid en uit dat oogpunt zorgde zij ervoor dat de courtisanes kundig en hardwerkend waren, waarbij zij hen manieren leerde om de klant zo ruim mogelijk te laten spenderen. Op deze schildering is het dan ook zij die zorg draagt voor een veilige bestemming van de attributen van de geluksgod; zijn zak met kostbaarheden en zijn hamer, die geluk en rijkdom brengt aan degene die er door aangeraakt wordt. Daikoku kijkt olijk, maar lijkt zich toch ook wat zorgen te maken over de eigendommen die hem zojuist zijn ontnomen. Zoals gebruikelijk is zijn kleding in Chinese stijl, hier versierd met enkele van de schatten uit zijn zak: neushoorn-bekers, inktstaven en munten.

Sukenobu toont zich bij deze humoristische scène als een uitstekend verteller. Ogenschijnlijk met groot gemak weet hij het verhaal in een notendop samen te vatten.

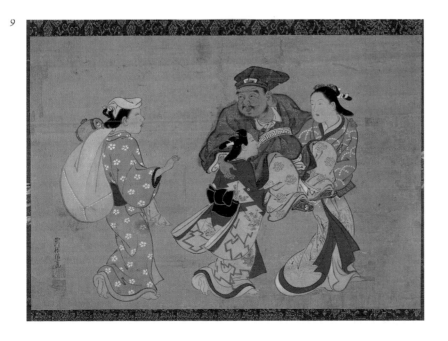

9

9 Daikoku is carried into a brothel

Nishikawa Sukenobu (1671-1751)
18th century
Signature: 'Nishikawa Sukenobu ga', seals: 'Nishikawa shi',
'Sukenobu zu no'
Hanging scroll painting; ink and colour on silk
35 x 52 cm

This is no everyday scene. Daikoku, one of the Seven Gods of
Luck, is being carried by two women, a *shinzō* and a *kamuro*.
They appear to be hurrying to get this lucky client into their
brothel. Behind them is the *yarite*, the female supervisor of
the establishment. Her role in the Yoshiwara houses of
pleasure was wide-ranging, from assistant and teacher to
overseer and companion to the courtesans. All these tasks
culminated in her responsibility for the profit margin and
with this in mind she ensured that the courtesans were
skilled and hard-working, teaching them ways of making
the client spend as much as possible. In this painting it is
she who takes charge of finding a safe place for the god's
attributes, his bag of precious things and his mallet, which
brings luck and wealth to those touched by it. Daikoku has a
roguish look but also seems a little concerned about the
things that have just been taken from him. As was normal,
his clothing is in Chinese style, decorated here with some of
the treasures from his bag: cups made from rhinoceros
horns, ink sticks and coins.

In this humorous scene Sukenobu shows himself to be an
excellent storyteller. Seemingly with the greatest of ease he
recounts the tale in a nutshell.

10 Bijin op de rand van de veranda, genietend van de avondkoelte

Kawamata Tsuneyuki (1676-1741)
18de eeuw
Signatuur: 'Tsuneyuki hitsu', zegel: 'Tsuneyuki'
Hangrolschildering; inkt en kleur op papier
87 x 34 cm

De courtisane, niet in staat de slaap te vatten in de zomer-
nacht, is naar buiten gegaan en zit met een opgetrokken
been op de veranda, een waaier in de hand. Met haar linker-
hand lijkt ze haar kraag wat losser te maken. Ze draagt een
dunne, ongevoerde zomerkimono (*hitoe*), versierd met
motieven van pijnboom, chrysant en anjelier op een licht-
blauw fond. Achter haar staat een rookkomfoor (*tabako-bon*)
met een pijp, een stoof voor hete kolen en een bewerkt
bamboe-segment om de as in uit te kloppen, dat tevens
dienst kan doen als kwispedoor. In de kamer achter staat een
kastje van rood lakwerk met sake-kopjes en er hangt een

muskietennet. De details op deze schildering zijn met zorg
weergegeven; zie bijvoorbeeld het handvat van de waaier en
de ornamenten in het haar van de vrouw.

Kawamata Tsuneyuki was, evenals Sukenobu, werkzaam in
het Kyoto van het eerste helft van de achttiende eeuw. Er
zijn van zijn hand geen ontwerpen van prenten bekend. De
stijl van zijn schilderingen verraadt de invloed van Sukeno-
bu, de figuren op zijn schilderingen hebben dezelfde ele-
gantie en verfijndheid. Tsuneyuki is hier goed geslaagd in

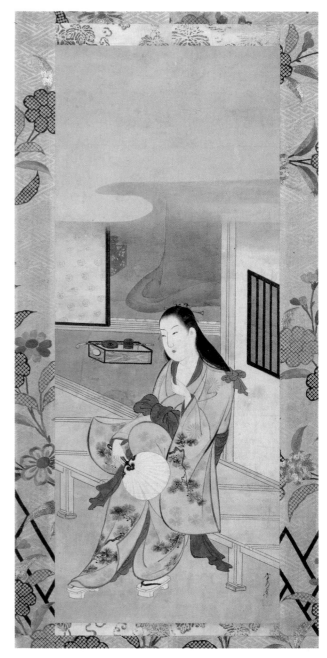

zijn weergave van de verstilde sfeer van de zomerse nacht, waarin de courtisane peinzend voor zich uit kijkt.

10 Bijin on the edge of the veranda enjoying the cool of the evening

Kawamata Tsuneyuki (1676-1741)
18th century
Signature: 'Tsuneyuki hitsu', seal: 'Tsuneyuki'
Hanging scroll painting; ink and colour on paper
87 x 34 cm

Unable to sleep in the summer night, the courtesan has come outside and is sitting on the veranda with one leg drawn up and a fan in her hand. She appears to be loosening her collar with her left hand. She is wearing a thin, unlined summer kimono (hitoe) decorated with pine, chrysanthemum and carnation motifs on a light blue background. Behind her is a tobacco tray (tabako-bon) with a pipe, a brazier for hot coals and a worked bamboo segment to hold the ash which can also serve as a spittoon. In the room behind there is a red lacquer chest with sake cups and a mosquito net. The details in this painting are depicted with care; see, for example, the handle of the fan and the ornaments in the woman's hair.

Kawamata Tsuneyuki worked, like Sukenobu, in Kyoto in the first half of the 18th century. No designs for prints by him are known. The style of his paintings betrays the influence of Sukenobu; his figures have the same elegance and refinement. Here Tsuneyuki is particularly successful in conveying the stillness of the summer night in which the courtesan gazes out thoughtfully.

11 Gezelschap uitrustend bij de berg Fuji onder de volle maan

Kawamata Tsuneyuki (1676-1741)
18de eeuw
Signatuur: 'Tsuneyuki', [zegel]
Hangrolschildering; inkt en kleur op papier
48 x 58 cm

Op de berg Fuji blijft in het voorjaar de sneeuw liggen en de voet is nog in nevelen gehuld, maar op de velden en heuvels staat de kersenbloesem al in volle bloei. Tussen de pijnbomen is een gezelschap met een draagstoel gestopt, om te kijken naar de Fuji in de lente. De drie vrouwen worden vergezeld door twee mannelijke begeleiders, er zijn twee dragers voor de draagstoel en een derde staat bij wat een groot pakket lijkt. Een van hen maakt gebruik van de onderbreking om een pijp te roken. De status van het gezelschap

is wat onduidelijk, de mannelijke metgezellen zien er niet uit of ze uit de samurai-klasse afkomstig zijn, hoewel een van hen een zwaard draagt. Op het zwarte gedeelte van de draagstoel is een gedeelte te zien van wat een familiewapen (mon) lijkt.

Het voeren van een familiewapen was oorspronkelijk voorbehouden aan de hogere klassen, maar in de bloeiende populaire cultuur van de Edo-periode verwaterde dit zozeer, dat in principe eenieder die het op prijs stelde, zich een wapen kon aanmeten. Handelslieden zetten het op hun waar, acteurs en bordelen voerden ter onderscheiding een eigen wapen en het lukte het regime zelfs niet om het eigen Tokugawa familiewapen of het chrysant-wapen van het keizerlijk huis veilig te stellen voor oneigenlijk gebruik.

Het zegel is niet goed leesbaar, maar het is hetzelfde zegel als op de vorige schildering, waarvan wordt aangenomen dat het op werken van de Kyoho-periode (1716-1736) gebruikt werd. In deze tijd werd de berg Fuji nog op de traditionele wijze weergegeven, waarbij het heilige karakter van de berg tot uiting kwam in de karakteristieke driedelige vorm van de top. Pas aan het einde van de achttiende eeuw kwam de meer realistische manier van afbeelden in zwang, die ons uit de prentkunst zo bekend is.

11 Company resting by Mount Fuji beneath the full moon

Kawamata Tsuneyuki (1676-1741)
18th century
Signature: 'Tsuneyuki' [seal]
Hanging scroll painting; ink and colour on paper
48 x 58 cm

In the spring snow is still lying on Mount Fuji and its base is shrouded in mist, but in the fields and hills the cherry blossom is in full bloom. A company with a covered litter has stopped among pine trees to look at Fuji in the spring. The three women are accompanied by two male escorts; there are two bearers for the litter and a third stands beside what appears to be a large package. One takes advantage of the break to smoke a pipe. The status of the company is unclear: the male escorts do not look as if they come from the samurai class, although one of them wears a sword. On the black section of the palanquin part of what appears to be a family crest (mon) is visible.
Originally only the higher classes were allowed to have a coat of arms, but in the burgeoning popular culture of the Edo period this principle was relaxed to the point where anyone who wanted could adopt arms. Traders put them on their goods, actors and brothels had their own arms and the regime was not even able to prevent the improper use of its

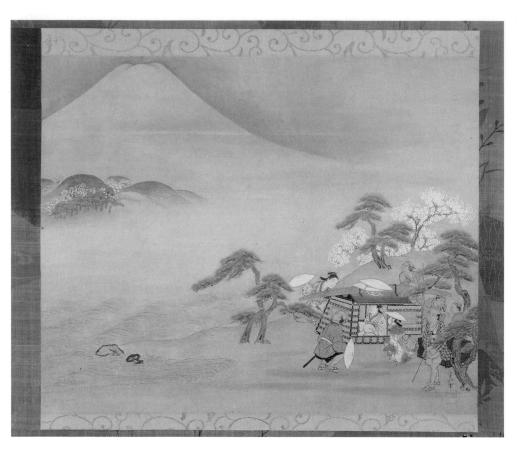

own Tokugawa arms or the chrysanthemum crest of the imperial house.

The seal is barely legible, but it is the same as the one on the previous painting, which is believed to have been used on works from the Kyoho period (1716-1736). At this time Mount Fuji was still depicted in the traditional way, with its sacred character being expressed by the distinctive three-part form of the summit. It was only at the end of the 18th century that the more realistic style of depiction so familiar to us from prints became the vogue.

12 Mitate van Ono no Tôfû

Kawamata Tsunemasa (actief ca. 1716-1748)
18de eeuw
Signatuur: 'Tsunemasa hitsu', zegel: 'Tsunemasa'
Hangrolschildering; inkt en kleur op papier
68 x 26 cm

De bijin heeft het neerhangende, lange haar achter samen-gebonden en draagt een aan de voorzijde geknoopte kimo-no, haar linkerhand gaat verborgen in de mouw. Ze is afgebeeld aan de waterkant, met achter haar een met een

kleed bedekte bank, waarop een draagbaar rookkomfoor staat. Aangezien ze haar ronde waaier ongebruikt in de hand houdt, lijkt het niet uitzonderlijk warm te zijn. Rond het water staan irissen in bloei, het zal rond mei of juni zijn.

Als we de blik van de vrouw volgen, ontdekken we dat zij gebiologeerd staat te kijken naar een kikker, die op het punt staat naar een tak van een overhangende wilg te springen. Dit maakt dat de schildering beschouwd kan worden als een eigentijds vormgegeven verwijzing naar de geschiedenis van Ono no Tôfû. Deze tiende-eeuwse calligraaf dong zeven keer zonder succes naar promotie voor een hogere post, en stond juist op het punt in wanhoop op te geven, toen hij een kikker uit het water omhoog zag springen. Het dier pro-beerde meerdere malen naar de blaadjes boven hem te reiken, om uiteindelijk pas bij de achtste poging zijn doel te bereiken. De calligraaf, gesterkt in zijn overtuiging, zette zijn carrière met hernieuwde moed voort en wist tot de hoogste ambtelijke rangen te stijgen.

Er is weinig bekend van de Kawamata-school, maar op grond van de stijlkenmerken van de personages op de schildering-en wordt Tsunemasa gezien als opvolger van Tsuneyuki. Zijn figuren zijn over het algemeen wat kleiner dan die

geportretteerd door Tsuneyuki (vergelijk cat.nr.10) en vormen een voorloper voor de in hoge mate verfijnde en elegante *bijin* van Harunobu. De weergave van de dame op deze voorstelling is in dit opzicht illustratief.
Tsuneyuki's geslaagde vertolking van het klassieke verhaal is een goed voorbeeld van een schildering die ook zonder de context zijn kracht behoudt. Het subtiele, ingehouden kleurgebruik, de serene houding van de vrouw onder de sierlijke wilgenboom en de irissen aan het water; ieder detail is op zijn plaats.

12 Mitate of Ono no Tôfû

Kawamata Tsunemasa (active c. 1716-1748)
18th century
Signature: 'Tsunemasa hitsu', seal: 'Tsunemasa'
Hanging scroll painting; ink and colour on paper
68 x 26 cm

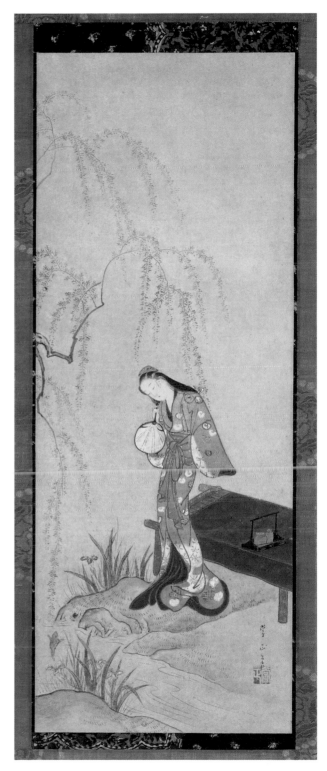

The *bijin*'s long hair hanging down is tied at the back and she wears a kimono knotted at the front; her left hand is hidden in the sleeve. She is shown at the water's edge with behind her a bench covered by a rug on which there is a portable tobacco tray. Given that she holds the fan unused in her hand, it would not seem to be especially warm. Around the water irises are flowering; it must be May or June.

If we follow the woman's gaze, we discover that she is mesmerised by a frog that is about to jump onto a branch of an overhanging willow. This means that the painting can be viewed as an allusion in contemporary form to the story of Ono no Tôfû. This 10th-century calligrapher applied seven times for promotion to a higher post without success and was about to give up in despair when he saw a frog jumping up from the water. The creature tried several times to reach the leaves above it, and finally achieved its aim on the eighth attempt. Strengthened in his belief, the calligrapher pursued his career with new confidence and rose to the highest ranks.

Little is known about the Kawamata school; based on the stylistic characteristics of the figures in the paintings, Tsunemasa is seen as the successor to Tsuneyuki. His figures are generally somewhat smaller than those portrayed by Tsuneyuki (cf. cat.no.10), and look forward to the highly refined and elegant *bijin* of Harunobu. The depiction of the woman in this work illustrates this.
Tsuneyuki's successful portrayal of the classic tale is a good example of a painting which retains its power even out of its context. The subtle, muted colours, the serene pose of the woman under the graceful willow and the irises beside the water - every detail is appropriate.

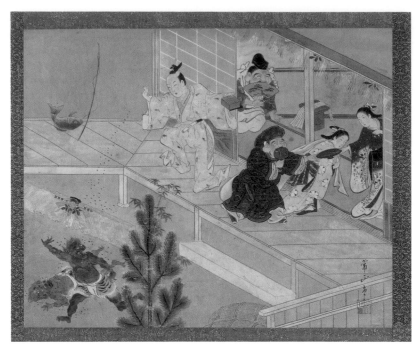

13 Setsubun

Kawamata Tsunemasa (actief ca. 1716-1748)
18de eeuw
Signatuur: 'Tsunemasa hitsu', zegel: 'Tsunemasa'
Hangrolschildering; inkt en kleur op papier
39 x 48 cm

Een afbeelding van *setsubun*, een traditionele cermonie die wordt uitgevoerd bij de aanvang van het nieuwe jaar, dat in de oude kalender samenvalt met het begin van de lente. Men verjaagt het kwaad, verbeeld door de twee duivels, door bonen te strooien en haalt het geluk naar binnen, hier in de gedaante van twee geluksgoden. De god van het dagelijks eten, Ebisu, maakt het zich gemakkelijk in de zitkamer. Hij heeft zijn vaste attribuut, een vishengel met een karper, buiten op de veranda gelaten. Daikoku moet het huis rijkdom en voorspoed brengen, hij wordt naar binnen gelokt met een schaal waarin hem sake zal worden geschonken, een ander sleept onderwijl zijn zak met kostbaarheden alvast naar binnen.

Het gooien met sojabonen aan de vooravond van het begin van de lente, vindt haar oorsprong in de jaarlijkse duivelverdrijving in tempels op de laatste dag van het jaar, dat in de moderne tijd ook onder het volk opgang maakt. De bonen worden geroosterd en in kleine houten maatbakjes gedaan, waarna ze binnen- en buitenshuis gestrooid worden onder het roepen van de leus 'oni wa soto, fuku wa uchi' (de duivels eruit, het geluk naar binnen).

13 Setsubun

Kawamata Tsunemasa (active c. 1716-1748)
18th century
Signature: 'Tsunemasa hitsu', seal: 'Tsunemasa'
Hanging scroll painting; ink and colour on paper
39 x 48 cm

Pictured here is *setsubun*, a traditional ceremony performed at the start of the new year, which falls in the old calendar at the beginning of spring. Evil, personified by the two devils, is chased out by scattering beans, and good fortune, here in the form of two gods of luck, is brought inside. The god of daily food, Ebisu, settles down comfortably in the sitting room. He has left his traditional attribute, a fishing rod with a carp, outside on the veranda. Daikoku is supposed to bring the home wealth and fortune. He is enticed inside with a dish into which sake will be poured; meanwhile someone else drags his bag of precious things into the house.

Throwing soya beans on the eve of spring originated in the annual driving out of devils in temples on the last day of the year, a practice which was taken over by the ordinary people in the modern age. The beans are roasted and put in small wooden boxes, after which they are scattered around and inside the house to cries of 'oni wa soto, fuki wa uchi' (devils out, good luck enter)

14 Xuanzong en Yang Guifei spelen de fluit

Shishin (actief ca. 1760-1770)
18de eeuw
Signatuur: 'Shishin hitsu', zegel: 'Shishin'
Hangrolschildering; inkt en kleur op zijde
50 x 28 cm

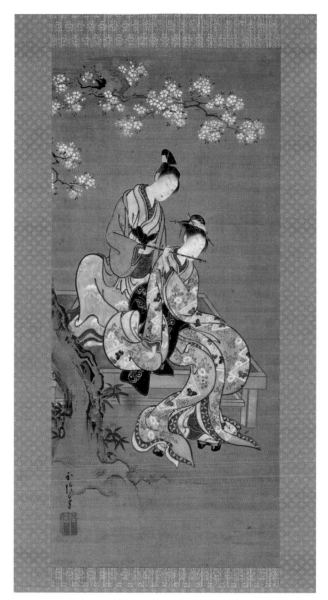

Een man en een vrouw bespelen gezamenlijk de fluit, dicht bijeen gezeten onder de kersenbloesems, de vrouw blaast terwijl de man met zijn vingers de gaten bespeelt. Ook deze schildering is een *mitate-e*, zij verbeeldt Yang Guifei (Japans Yôkihi) en de Chinese keizer Xuanzong (Gensô). Xuanzong (685-762) was bij aanvang van zijn bewind een consciëntieus regerende vorst, maar liet na verloop van tijd de staatszaken schieten voor het nastreven van amoureuze plezieren. Dit ging zover dat hij zich op een gegeven moment zelfs de vrouw van zijn zoon, Yang Guifei, toe-eigende en hem van een remplaçante voorzag. Prinses Yang werd al spoedig oppermachtig aan het keizerlijk hof en ging haar eigen familie zodanig bevoordelen dat er verzet onder het volk rees. De daarop volgende verwikkelingen leidden uiteindelijk tot haar dood en de val van het regime. Hier zien we de keizer in zijn ijdel tijdverdrijf met de schone prinses.

De overgebleven schilderingen van Shishin laten delicaat weergegeven mannen en vrouwen zien, vergezeld van bloemen van de vier seizoenen. Er is over het leven van Shishin zeer weinig bekend, zijn werk vertoont de invloed van Suzuki Harunobu en de Kawamata-school. Mede op grond van de haarstijl van de afgebeelde vrouwen, wordt verondersteld dat hij rond de Meiwa-periode (1764-1772) actief was.

14 Xuanzong and Yang Guifei playing the flute

Shishin (active c. 1760-1770)
18th century
Signature: 'Shishin hitsu', seal: 'Shishin'
Hanging scroll painting; ink and colour on silk
50 x 28 cm

A man and a woman are together playing the flute as they sit close to each other under the cherry blossom. The woman blows while the man plays the holes with his fingers. This painting is also a *mitate-e*; it portrays Yang Guifei (Japanese Yôkihi) and the Chinese emperor Xuanzong (Gensô). At the beginning of his reign Xuanzong was a conscientious ruler, but in time he gave up dealing with matters of state and concentrated on amorous pleasures. This went so far that at a certain point he even appropriated his son's wife, Yang Guifei, providing him with a replacement. Princess Yang quickly became all-powerful at the imperial court and favoured her relatives to such an extent as to arouse popular opposition. The subsequent intrigues eventually led to her death and the fall of the regime. Here we see the emperor engaged in his idle pastime with the beautiful princess.

The surviving paintings by Shishin show delicately depicted men and women together with the flowers of the four seasons. Very little is known about Shishin's life. His work betrays the influence of Suzuki Harunobu and the Kawamata school. Based in part on the hairstyle of the women pictured, it is thought that he was active around the Meiwa period (1764-1772).

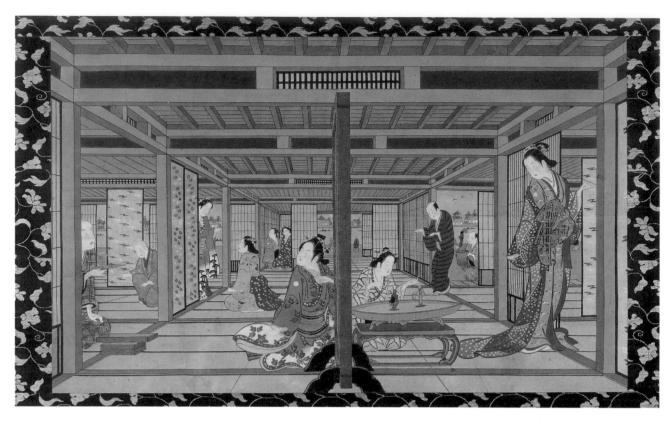

15 Uki-e van vermaak in een salon

Torii-school
Midden 18de eeuw
Hangrolschildering; inkt en kleur op papier
70 x 43 cm

In een huis van vermaak kan, zoals hier gedaan is, een aantal schuifpanelen (*fusuma*) verwijderd worden, om aan grote partijen onderdak te bieden. Het spel van lijnen van de balken en de zomen van de tatami-matten in de aldus verkregen ruimte, is bij uitstek geschikt voor het weergeven in een *uki-e*, een perspectivische afbeelding. De ruimtelijkheid wordt nog versterkt doordat door de talloze ruimtes heen, de huizen aan de andere oever van de rivier te zien zijn. Het plaatsen van een *tsuitate* (scherm), dat het vlak radicaal in tweeën verdeelt, geeft de compositie een verder dramatisch effect. De Westerse perspectieftechnieken zullen de Ukiyo-e schildering voor de Japanse toeschouwer een exotisch tintje hebben gegeven.

In de ruimtes zien we mannen en vrouwen in verschillende poses, vooraan is een grote bloemenschaal gevuld met water, waarin men poppen laat ronddrijven. Links lijkt een man een vlotter te willen gaan toevoegen. Men kan zich afvragen of de kunstenaar deze schildering nog een andere betekenis

heeft willen meegeven dan het motief van het 'vlietende leven', dat hier wel erg letterlijk is genomen.

De schildering is ongesigneerd, maar het kan in het midden van de achttiende eeuw gedateerd worden. De gedeeltelijke opheffing van het verbod op de import van buitenlandse boeken dat de Shôgun Tsunayoshi in 1720 liet invoeren, zorgde voor een *hausse* in perspectiefprenten in de periode rond 1745-1750.

15 Uki-e of entertainment in a salon

Torii school
Mid 18th century
Hanging scroll painting; ink and colour on paper
70 x 43 cm

In a house of pleasure a number of sliding panels (*fusuma*) can be removed, as has been done here, to accommodate large parties. The play of the lines of the beams and the seams of the tatami mats in the space thus created is ideally suited to depiction in an *uki-e*, a perspective picture. The sense of space is increased because through the numerous rooms the houses on the other side of the river can be glimpsed. The placing of a *tsuitate* (screen) which radically

divides the picture plane in two adds further dramatic effect to the composition. The Western techniques of perspective would have given this Ukiyo-e painting an exotic touch in Japanese eyes.

In the rooms we see men and women in various poses. In front is a large flower dish filled with water in which small figures are floating. On the left a man appears to want to add a raft. One wonders whether the artist wanted to give this painting another meaning in addition to the motif of the 'floating world', which is here taken very literally indeed.

The painting is unsigned but it can be dated to the middle of the 18th century. The partial lifting of the ban on the import of foreign books imposed by the Shôgun Tsunayoshi in 1720 gave rise to a flood of perspective prints in the period around 1745-1750.

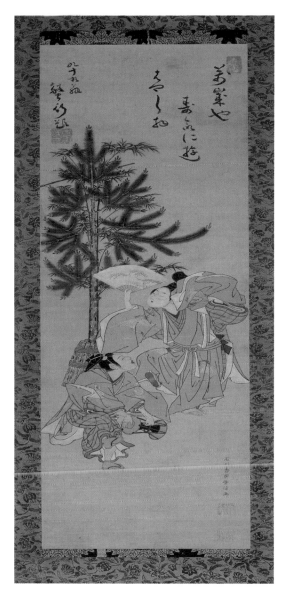

16 Manzai-dansers
Ishikawa Toyonobu (1711-1785)
1745-1785
Signatuur: 'Ishikawa Shûha Toyonobu ga', zegels: 'Ishikawa uji', 'Toyonobu'
Hangrolschildering; inkt en kleur op zijde
95 x 27 cm

Twee mannen gekleed in een klassiek ceremonieel hofgewaad, voeren een dans uit. De een slaat op zijn trommel, de ander danst met een waaier. Op de achtergrond is de traditionele nieuwjaarsdecoratie van bamboe en pijnboom te zien. Het zijn *manzai* artiesten: komieke dialoogsprekers die met nieuwjaar van deur tot deur gingen. Zij uitten gelukwensen, zongen geluksliederen en kregen hiervoor bij ieder huis een fooi. In de hoofdstad Edo waren het acteurs uit de wijken Mikawa en Owari die de huizen rond gingen.

De auteur van de tekst bovenaan de voorstelling signeert met 'Shigeyuki, grijsaard van 99'. Zijn commentaar luidt:

manzai ya	O manzai
jumyô ni asobu	danser die speelt
hayashimono	voor onze levensduur

Toen Ishikawa Toyonobu aan het begin van zijn loopbaan onder Nishimura Shigenaga ging studeren, nam hij ook diens naam aan. Hij maakte eerst prenten in de Torii-stijl, onder de naam Nishimura Magosaburô, later signeerde hij met Nishimura Shigenobu. Pas in 1743 hernam hij zijn familienaam Ishikawa, maar het werk dat onder de naam Ishikawa Toyonobu verscheen is dermate anders van stijl, dat sommigen twijfelen of Shigenobu en Toyonobu namen

van een en dezelfde artiest zijn. Toyonobu maakte nog tot rond 1765 prenten, of hij na dat jaar nog doorging met het maken van schilderingen is onbekend.

16 Manzai dancers
Ishikawa Toyonobu (1711-1785)
1745-1785
Signature: 'Ishikawa Shûha Toyonobu ga', seals: 'Ishikawa uji', 'Toyonobu'
Hanging scroll painting: ink and colour on silk
95 x 27 cm

Two men, both wearing a classic ceremonial court robe, perform a dance. One beats his drum, the other holds a fan

and dances. In the background the traditional New Year decoration of bamboo and pine tree can be seen. They are manzai artistes: performers of comic dialogues who went from door to door at New Year. They wished people luck and sang songs to bring happiness and were rewarded with a tip at every house. In the capital Edo it was actors from the Mikawa and Owari districts who went round the houses.

The author of the text at the top of the painting signs himself 'Shigeyuki, old man of 99'. His comment reads:

manzai ya	O manzai
jumyô ni asobu	dancer who performs
hayashimono	for our span of life

When at the beginning of his career Ishikawa Toyonobu became a pupil of Nishimura Shigenaga, he also adopted his name. He first made prints in the Torii style, under the name Nishimura Magosaburô; later he signed himself Nishimura Shigenobu. Not until 1743 did he reassume the family name of Ishikawa, but the work which appeared under the name of Ishikawa Toyonobu is so different in style that some doubt whether Shigenobu and Toyonobu were one and the same artist. Toyonobu continued to make prints until around 1765; it is not known whether he went on painting after that date.

17 Yang Guifei met pioenrozen
Hosoda Eishi (1756-1829)
Begin 19de eeuw
Signatuur: 'Chôbunsai Eishi hitsu', zegel: 'Eishi'
Hangrolschilderingen; inkt en kleur op zijde
90 x 31 cm

Een drieluik: op de centrale voorstelling bespeelt een Chinese dame een fluit, gezeten op een bank, rechts een bloeiende witte pioenroos onder diagonaal neerslaande regen, aan de linkerzijde een pioenroos in midwinter, op een met sneeuw bedekte rots. Op de achtergrond van het middendeel is een maan afgebeeld boven een berglandschap. We zien hier van rechts naar links taferelen die de zomer, herfst en winter verbeelden.
De fluitspelende dame is de gemalin van de Chinese keizer Xuanzong, prinses Yang Guifei (zie ook cat.nr.14). In opdracht van de keizer vergeleek de dichter Li Bo haar buitengewone bekoorlijkheid in een gedicht met de pioen, symbool van vrouwelijke schoonheid.

De feilloze techniek is een in het oog springend kenmerk van de schilderingen van Eishi. Zijn verschillende versies van Yang Guifei tonen haar onveranderlijk in deze elegante pose, met veel aandacht voor detaillering neergezet. Aan de rotspartijen in het landschap achter haar is duidelijk af te lezen dat Eishi zijn opleiding begon onder Eisen'in, de leidende schilder van de Kano-school. Eishi's hoge afkomst maakte het voor hem mogelijk een training in deze officiële schilderstijl te volgen. Hij ontwierp ook enige tijd prenten, maar hield hier – wellicht onder druk van zijn familie – weer mee op en wijdde zich opnieuw aan de schilderkunst.

17 Yang Guifei with peonies
Hosoda Eishi (1756-1829)
Early 19th century
Signature: 'Chôbunsai Eishi hitsu', seal: 'Eishi'
Hanging scroll paintings: ink and colour on silk
90 x 31 cm

A triptych: in the central scene a Chinese lady seated on a bench is playing the flute; on the right a flowering white peony under diagonally falling rain; on the left a peony in midwinter on a snow-covered rock. In the background of the central section the moon is depicted above a mountain landscape. Moving from right to left we see here scenes depicting summer, autumn and winter. The lady playing the flute is the consort of the Chinese emperor Xuanzong, Princess Yang Guifei (see also cat.no.14). In a poem commissioned by the emperor, Li Bo compared her outstanding beauty to the peony, symbol of female comeliness.

The flawless technique is one of the striking characteristics of Eishi's paintings. His different versions of Yang Guifei invariably show her in this elegant pose, with great attention given to detail. From the rocks in the landscape behind her one can see that Eishi began his career under Eisen'in, the leading painter of the Kano school. Eishi's upper class background made it possible for him to train in this official style of painting. For some time he also designed prints, but gave this up - perhaps under pressure from his family - and devoted himself once more to painting.

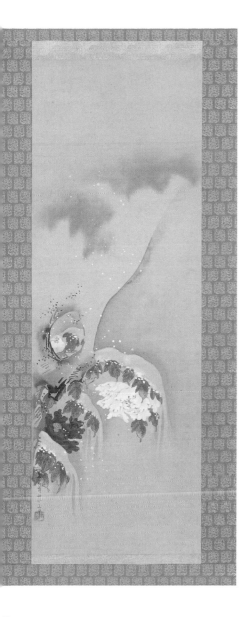

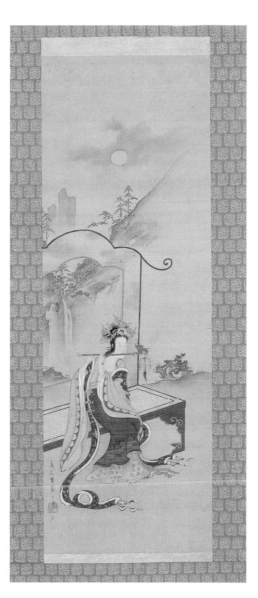

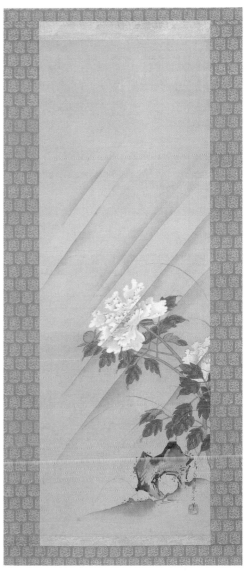

7

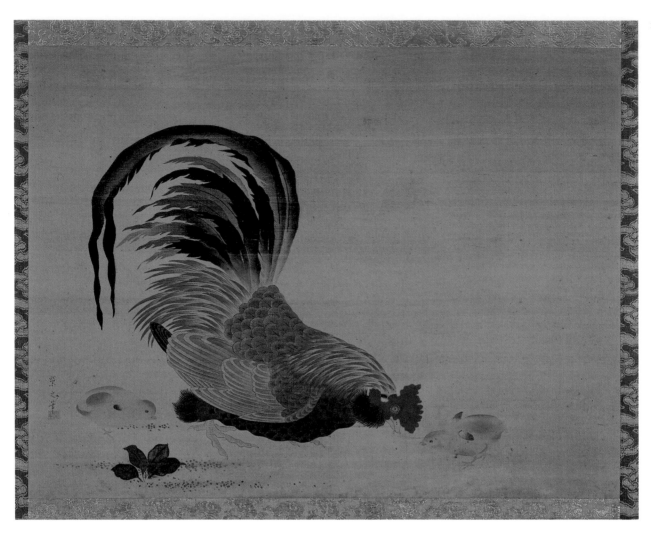

18 Een haan met twee kuikens

Hosoda Eishi (1756-1829)
Begin 19de eeuw
Signatuur: 'Eishi hitsu', zegel: 'Eishi'
Hangrolschildering; inkt en kleur op zijde
38 x 50 cm

Een voorstelling van een haan met kuikens. Het dier kijkt ons met zijn ronde kraaloog indringend aan, terwijl het kuiken met uitgespreide vleugeltjes bedelt om de worm in zijn bek. Met de kuikens en het jonge plantje dat net boven de grond uit komt, is dit een bijzonder passende rolschildering om in het voorjaar opgehangen te worden.

Ook hier toont zich Eishi's vaardigheid met het penseel bij de opvallend realistische weergave van het verenkleed van de haan. Eishi moet een uitstekend observator zijn geweest, de houding van het dier is precies raak en de hoog boven het jong uittorende staartveren geven hem een parmantig karakter.

In het British Museum is een schildering van Eishi met een voorstelling van vechtende hanen, dat dezelfde (zeldzame) signatuur draagt, maar waarvan het zegel verschillend is.

18 A cock with two chicks

Hosoda Eishi (1756-1829)
Early 19th century
Signature: 'Eishi hitsu', seal: 'Eishi'
Hanging scroll painting; ink and colour on silk
38 x 50 cm

A picture of a cock with chicks. The bird's round, beady eye gives us a penetrating look, while the chick with outspread wings begs for the worm in his beak. With the chicks and the young plant standing just above the ground, this is a very appropriate scroll painting to hang up in the spring.

Here again Eishi's mastery with the brush is evident in the highly realistic rendering of the cock's plumage. Eishi must have been an acute observer: the pose of the bird is exactly right and the tail feathers towering above the chick give him a jaunty look.

The British Museum has a painting by Eishi of cocks fighting which bears the same (rare) signature but has a different seal.

19 Courtisane onder kersenbloesem

Hosoda Eishi (1756-1829)
Begin 19de eeuw
Signatuur: 'Chôbunsai Eishi hitsu', zegel: 'Eishi'
Hangrolschildering; inkt en kleur op zijde
83 x 31 cm

Onder een tak kersenbloesem staat een statige *oiran* in vol ornaat naast een bamboe hek. Ze gaat gekleed in een met een regendraak beschilderde *uwagi*, haar enkel geknoopte rode obi hangt van voren lang neer. Het accent van de kostbare rode stof in haar verder ingetogen kleding, geeft haar het gewenste gedistingeerde uiterlijk van ingehouden chique. Ook de versiering in het haar is rood, verder geornamenteerd met twee kammen en haarpinnen (*kanzashi*) die bijna de gehele zijkant van het kapsel bedekken. De kersenbloesems en het bamboe hek geven aan dat we hier zijn bij het kersenbloesem-kijken, waarschijnlijk aan de hoofdstraat Nakanochô van de wijk Yoshiwara. Ter gelegenheid hiervan kwamen de courtisanes de klanten tegemoet tot aan de grote weg.

Bovenaan de schildering staat de volgende toespeling op de vergankelijkheid van schoonheid:

hana ni hana kasanuru	ook te midden van de bloesems
hana no miyakobe to	bij de hoofdstad van de bloesems
hana no naka ni mo	waar zich bloesem op bloesem stapelt
hana zo chirikeru	zijn de bloesems gevallen

Onder de werken van Eishi is een aantal afbeeldingen van courtisanes bij het kersenbloesem-kijken in de Yoshiwara. De courtisane op deze schildering is een voorbeeld van een dergelijke verfijnde *bijin* van Eishi.

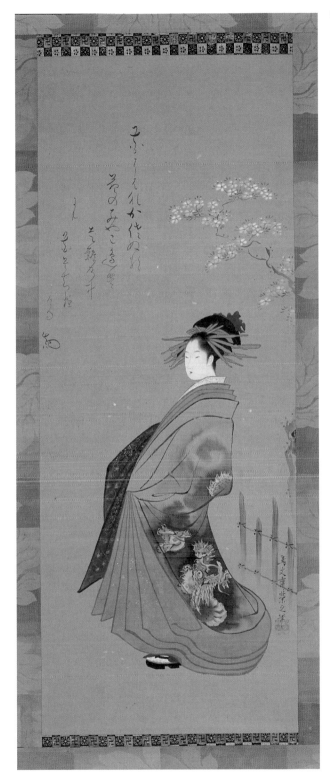

19 Courtesan beneath cherry blossom

Hosoda Eishi (1756-1829)
Early 19th century
Signature: 'Chôbunsai Eishi hitsu', seal: 'Eishi'
Hanging scroll painting; ink and colour on silk
83 x 31 cm

Beneath a branch of cherry blossom stands an elegant *oiran* in all her finery beside a bamboo fence. She is wearing an *uwagi* painted with a rain dragon. Her red *obi* has a single knot and hangs down long at the front. The accent provided by the costly red fabric in her otherwise restrained clothing gives her the desired look of muted chic. The decoration in her hair is also red; it is combined with two combs and hairpins (*kanzashi*) which cover almost the whole side of her hair-do. The flowers and the bamboo indicate that what is shown here is the viewing of the cherry blossom, probably on the main street Nakanochô of the Yoshiwara district. For this the courtesans would come as far as the main road to meet their clients.

At the top of the painting there is an allusion to the transience of beauty:

hana ni hana kasanuru	also amidst the blossoms
hana no miyakobe to	near the capital of blossoms
hana no naka ni mo	where blossoms pile on blossoms
hana zo chirikeru	the blossoms have fallen

Among Eishi's works are a number of scenes of courtesans viewing the cherry blossom in Yoshiwara. The courtesan in this painting is an example of one of Eishi's refined *bijin*.

20 Mitate van Josan no Miya

Toyogawa Eishin (actief ca. 1795-1817)
Eind 18de – begin 19de eeuw
Signatuur: 'Toyogawa Eishin hitsu', zegel: 'Eishin'
Hangrolschildering; inkt en kleur op zijde
94 x 33 cm

Een *bijin* houdt een kat aan de lijn en kijkt neer op het dier dat verscholen gaat onder haar lange mouw. Haar zwarte *furisode* (kimono met lange mouwen) met fijne witte motieven is zo dun dat het de kleur van de onderliggende *aigi* (lente- of herfstkledij) laat doorschijnen. De schilder is er in geslaagd de lagen verf zo op te bouwen dat ook het motief van de onderkimono, langs de randen in zijn geheel zichtbaar, door de stof heen te onderscheiden is.
Het thema van een vrouw met een kat aan een touwtje verwijst naar een scène uit de Genji *monogatari*, een roman die handelt over de avonturen van prins Genji. In een van de hoofdstukken speelt de edelman Kashiwagi no Emon in een partij *kemari*, een soort voetbal, gadegeslagen van achter bamboegordijnen door diverse hofdames, waaronder de mooie Josan no Miya. Op een zeker moment ontsnapt haar kat onder het gordijn en de draad laat een kier ontstaan. Ondanks het feit dat Kashiwagi slechts een glimp weet op te vangen, heeft hij zijn hart aan haar verloren.
Dit romantische motief keert in verschillende vormen steeds weer terug in de Ukiyo-e schilder- en prentkunst; in deze *mitate-e* heeft Josan no Miya een eigentijds uiterlijk gekregen. Zie cat.nr.24 voor een andere weergave van hetzelfde thema.

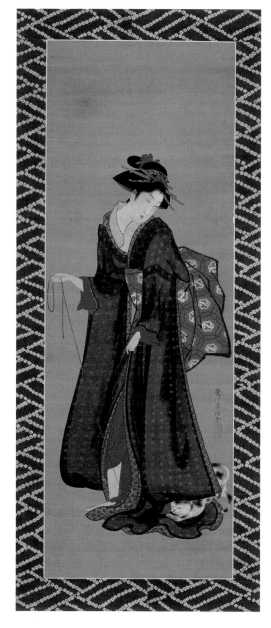

20

De prentmaker en schilder Toyogawa Eishin was een leer-
ling van Eishi, hij was actief in de vroege negentiende eeuw.
In deze schildering trekt hij een aardige vergelijking tussen
de lange mouw en het bamboescherm van het verhaal.

20 Mitate of Josan no Miya

Toyogawa Eishin (active c. 1795-1817)
Late 18th – early 19th century
Signature: 'Toyogawa Eishin hitsu', seal: 'Eishin'
Hanging scroll painting; ink and colour on silk
94 x 33 cm

A *bijin* has a cat on a lead which as she looks down is hidden
by her long sleeve. Her black *furisode* (kimono with long
sleeves) with delicate white motifs is so thin that the colour
of the *aigi* (spring or autumn wear) underneath shows
through. The artist has managed to build up the layers of
paint in such a way that even the motif of the inner kimono,
which is fully visible at the edges, can be made out through
the material.
The theme of a woman with a cat on a lead refers to a scene
from the Tale of Genji. In one chapter the nobleman Kashi-
wagi no Emon takes part in a game of *kemari*, a kind of
football, watched from behind bamboo curtains by several
ladies of the court, among them the beautiful Josan no Miya.
At a certain point her cat gets out from under the curtains,
and the lead stops them from closing completely. Although
Kashiwagi catches only a glimpse of her, he falls in love.
This romantic motif continually recurs in various forms in
Ukiyo-e paintings and prints; in this *mitate-e* Josan no Miya
has been given a contemporary look. See cat.no.24 for a
different treatment of the same theme.

The print-maker and painter Toyogawa Eishin was a pupil
of Eishi. He was active in the early 19th century. In this
painting the long sleeve subtly alludes to the bamboo
curtain in the story.

21 De terugweg

Utagawa Toyoharu (1735-1814)
Eind 18de – begin 19de eeuw
Signatuur: 'Utagawa Toyoharu ga', zegels: 'Shôju', 'Ichiryû'
Hangrolschildering; inkt en kleur op zijde
47 x 70 cm

Een kleine groep reizigers houdt een rustpauze, de dragers
maken gebruik van de onderbreking om hun schouders wat
te ontlasten. Aan de stompen in de rijstvelden is te zien dat
het oogsten is afgelopen en ook de bladeren van de *kaki*-
boom beginnen te vallen. Het is wel mogelijk dat dit gezel-

schap terugkeert naar de stad na een dagje in de omgeving
om de herfstkleuren te bewonderen. Ingepakt op het dak
van de draagstoel liggen, naar wat het schijnt, *bentôbako*
(lunchdozen). Wellicht heeft men ook souvenirs voor thuis
meegebracht, er liggen drie zakjes met de naam 'Mitsukasa-
ame' (*ame*, snoepgoed). Het jongetje heeft een rood verlakt
vaatje over zijn schouder hangen, hij houdt in zijn hand een
twijg bamboegras met daaromheen gewonden een lont, dat
dient om de pijp van zijn meester aan te steken. De in het
stijlvol zwart geklede man heeft voor het uitstapje een lange
broek aangetrokken. De dame in de palankijn is een courti-
sane, ze heeft de *obi* van voren gestrikt.

Utagawa Toyoharu legde met zijn excellente leerlingen
Toyokuni en Toyohiro de basis voor de Utagawa-school, die
in de negentiende eeuw de dominante richting binnen de
Ukiyo-e zou blijven. Hij liet een omvangrijk oeuvre na aan
prenten (waaronder een groot aantal perspectiefprenten). In
de jaren na 1780 concentreerde hij zich uitsluitend nog op
het maken van schilderingen, van die werken is dit een
goede representant. De figuren geven blijk van Toyoharu's
streven naar realisme in zijn weergave, de schildering als
geheel toont hem een meester in het creëren van sfeer. De
naklank van een dag plezier en de stilte van het herfstweer
laten zich mooi gevoelen.

21 The way back

Utagawa Toyoharu (1735-1814)
Late 18th – early 19th century
Signature: 'Utagawa Toyoharu ga', seals: 'Shôju', 'Ichiryû'
Hanging scroll painting; ink and colour on silk
47 x 70 cm

A small group of travellers pause for a rest, and the bearers
take the opportunity to ease the weight on their shoulders.
The stumps in the rice fields show that the harvest is over
and the leaves of the *kaki* tree are beginning to fall. It is
quite possible that this party is returning to the city after a
day in the country to admire the autumnal colours. Wrap-
ped up on the roof of the litter are what appear to be *bentô-
bako* (lunch boxes). Perhaps they have brought back souve-
nirs - there are three bags bearing the name 'Mitsukasa-ame'
(*ame*, sweets). The boy has a red lacquered cask over his
shoulder and is holding a shoot of bamboo grass with a wick
wound round it for lighting his master's pipe. The man
dressed in stylish black has put on long trousers for this
excursion. The lady in the palanquin is a courtesan; her *obi* is
knotted at the front.

Utagawa Toyoharu and his outstanding pupils Toyokuni
and Toyohiro laid the foundations for the Utagawa school,

which was to dominate the Ukiyo-e in the 19th century. He left a large body of work in prints (including many perspective pictures). In the years after 1780 he concentrated exclusively on painting, and this is a good example of his work. The figures show how he strove for realism in his depictions, and the painting as a whole reveals him to be a master in evoking an atmosphere. The echoes of an enjoyable day and the stillness of the autumn weather are beautifully caught.

22 Scène uit het Nô-drama Sumidagawa

Utagawa Toyohiro (1773-1828)
Begin 19de eeuw
Signatuur: 'Ichiryûsai Toyohiro ga', zegel: 'Utagawa'
Hangrolschildering; inkt en kleur op zijde
36 x 54 cm

Op de oever van de rivier Sumida staat een veerman op het punt over te steken, als een radeloze moeder arriveert en vraagt of ze nog mee aan boord kan. Haar enige zoon is al maanden geleden uit Kyoto ontvoerd door een slavenhandelaar, ze zwerft tevergeefs rond op zoek naar hem en is uiteindelijk waanzinnig geworden. Terwijl ze meevaart op het water in de lente-avond, klinkt er plechtig gezang over de rivier. Het blijken de dorpelingen te zijn, die een herden-kingsdienst houden voor haar zoon, die precies een jaar geleden op die plek door de handelaar ziek achtergelaten blijkt te zijn. De goedwillende dorpelingen hebben hem op de oever begraven, alwaar ze nu de dienst houden voor de gemoedsrust van zijn ziel. Men leidt haar naar de plek van zijn graf onder een wilgenboom en vraagt haar voor te gaan in het gebed voor haar kind. Tijdens het gezang verschijnt zijn geest kortstondig voor haar, om voorgoed te verdwijnen als ze hem probeert te omhelzen.

Hier staat ze op de veerboot, een tak bamboe over haar schouder. De veerman wijst naar twee vogels op het water. Desgevraagd vertelt hij haar dat het meeuwen zijn, waarop zij hem verontwaardigd corrigeert en hem verzekert dat het toch Miyako-vogels moeten zijn: Hoofdstad-vogels (Miyako is een andere naam voor Kyoto, de plaats waar de vrouw vandaan komt). Naar analogie van een beroemd gedicht, waarin een minnaar mijmert over het lot van zijn geliefde, vraagt ze de vogels:

O, vogels van Miyako
Als jullie je naam waardig zijn
Vertel mij, is mijn geliefde nog in leven?

Utagawa Toyohiro vormt samen met Toyokuni het briljante duo van leerlingen van Toyoharu, hij staat verder bekend als

21 Detail

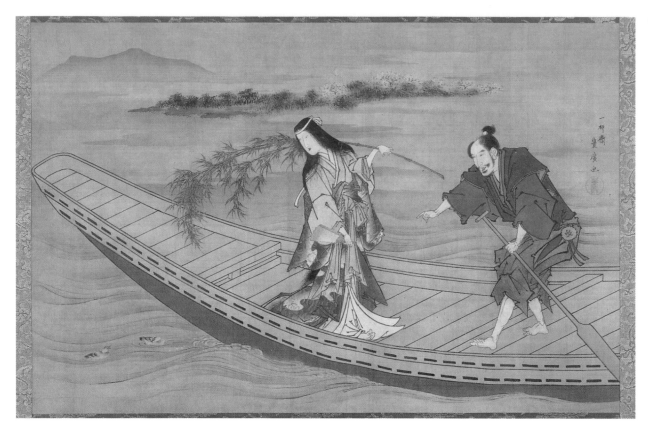

de leraar van Hiroshige. Klassieke thema's als deze vormen een geliefd onderwerp van Toyohiro, die hij in een verfijnde, delicate stijl vormgeeft.

22 Scene from the Nô play Sumidagawa

Utagawa Toyohiro (1773-1828)
Early 19th century
Signature: 'Ichiryûsai Toyohiro ga', seal: 'Utagawa'
Hanging scroll painting; ink and colour on silk
36 x 54 cm

On the banks of the River Sumida a ferryman is about to make the crossing when a distraught mother arrives and asks if she can come on board. Her only son was kidnapped in Kyoto months ago by a slave trader. After wandering about vainly searching for him, she has finally gone mad. As she is carried over the water in the spring evening, solemn singing is heard across the river. It proves to be the villagers, who are holding a service of remembrance for her son, who turns out to have been left behind sick by the slave trader at this spot exactly a year ago. The kind villagers buried him on the bank, where they are now holding a service so that his soul may rest in peace. The mother is led to his grave under a willow tree and is asked to lead the prayers for her child.

During the singing his spirit appears to her briefly, but disappears for ever when she tries to embrace him.
Here she stands on the ferryboat, a branch of bamboo over her shoulder. The ferryman points to two birds on the water. In reply to her question he explains that they are gulls, whereupon she corrects him indignantly and assures him that they must be Miyako or capital birds (Miyako is another name for Kyoto, the place the woman comes from). In an allusion to a famous poem, in which a lover wonders about the fate of his beloved, she asks the birds:

> O, birds of Miyako,
> If you are worthy of your name,
> Tell me, does my love still live?

Utagawa Toyohiro and Toyokuni were the two brilliant pupils of Toyoharu, and Toyohiro is also celebrated as the teacher of Hiroshige. Classical themes like this were a favourite subject with Toyohiro, who portrayed them in a refined and delicate style.

23 Bijin met telescoop

Utagawa Toyokuni (1769-1825)

Eind 18de eeuw

Signatuur: 'Utagawa Toyokuni ga', zegel: 'Ichiyôsai'

Hangrolschildering; inkt en kleur op zijde

82 x 27 cm

De courtisane, de haarknot tot het maximum naar de zijkant opgestoken, heeft haar kimono losjes vastgeknoopt en staat op de eerste verdieping, een verrekijker in haar handen. Het is een exemplaar van verlakt papier, gebaseerd op een zeventiende-eeuws Westers type, dat in Japan tot in de negentiende eeuw in gebruik bleef. Ze heeft zojuist de kijker laten zakken en kijkt over haar schouder de kamer in, misschien om te controleren of haar gast het naar de zin heeft. Buiten het raam strekt zich achter het naastgelegen pakhuis de zee uit, in de baai ligt een rij schepen met de zeilen gestreken. Het is de plaats Tsukudajima, in de baai van Edo, waar een concentratie van bordelen was.

Aan Toyokuni's *bijin* is goed te zien dat hij Toyoharu als leermeester had, zij vertonen duidelijke overeenkomsten wat betreft postuur en gelaatstrekken. De haarstijl met de zeer brede knot vond haar hoogtepunt rond 1794; de schildering zal dan ook uit deze periode dateren.

23 Bijin with telescope

Utagawa Toyokuni (1769-1825)

Late 18th century

Signature: 'Utagawa Toyokuni ga', seal: 'Ichiyôsai'

Hanging scroll painting; ink and colour on silk

82 x 27 cm

The courtesan, who has pinned her bun of hair as far to the side as possible, has her kimono loosely knotted as she stands on the first floor holding a telescope. It is made of lacquered paper and is based on a 17th-century Western type which continued in use in Japan until the 19th century. She has just lowered the telescope and is looking over her shoulder into the room, perhaps to check that her guest is comfortable. Outside the window the sea extends into the distance beyond the adjacent warehouse; in the bay there is a line of ships with their sails lowered. This is Tsukudajima, in the bay of Edo, where there was a cluster of brothels.

Toyokuni's *bijin* clearly shows that he was a pupil of Toyoharu: there are obvious similarities in pose and features. This hairstyle with a very broad bun was the height of fashion around 1794, and the painting must date from this period.

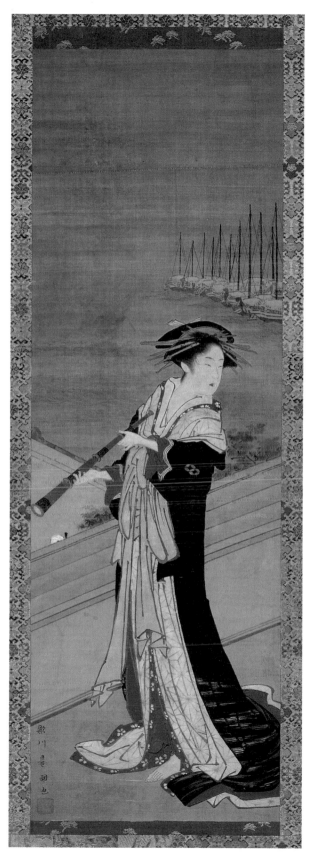

24 De acteur Matsumoto Kôshirô als Niki Danjô

Utagawa Toyokuni (1769-1825)
Begin 19de eeuw
Signatuur: 'Toyokuni ga', zegel: 'Ichiyôsai'
Hangrolschildering; inkt en kleur op papier
92 x 47 cm

De acteur gaat gekleed in een *kamishimo* (een ceremonieel kledingstuk) met vier ronde *mon* (wapens) van drie gingko-bladeren, rond zijn heupen een patroon van vier *hanabishi*. Hij maakt met zijn handen een magisch gebaar, om hem heen krult onheilspellende zwarte rook.

Dit is de scène waarin de schurk Niki Danjô opkomt in het *kabuki* drama Sendai-hagi. Danjô is de leider van een complot om de zoon van de heer van Sendai van zijn rechtmatige erfenis af te houden. Hij probeert het testament van de overleden vader uit diens kamer in het kasteel te ontvreemden, maar wordt betrapt als hij het vertrek betreedt. Door het maken van het hier afgebeelde magische gebaar, transformeert hij zich in een rat en tracht er vandoor te gaan met het testament in zijn bek. Hij wordt echter getroffen door een metalen waaier die men hem naar zijn kop gooit, zijn gedaanteverwisseling is hiertegen niet bestand en de uit een hoofdwond bloedende Danjô wordt ingerekend. Matsumoto Kôshirô V, bijgenaamd 'Kôshirô met de neus', vervult de succesvolle rol van Niki Danjô. Zowel de drie gingko bladeren als de vier *hanabishi* op de kleding zijn de wapens van het theater Kôraiya.

In zijn afbeeldingen van acteurs is Toyokuni op zijn best. Danjô heeft een scherpe en doordringende blik, met zijn bovennatuurlijke krachten lijkt hij te zweven op de donkere wolken.

Het verschil tussen deze schildering en het vorige catalogusnummer illustreert de overgang die de Ukiyo-e doormaakte aan het begin van de negentiende eeuw. Toyokuni slaagde er wonderwel in die omslag te overleven en werd de leermeester van velen, waaronder Kunisada en Kuniyoshi.

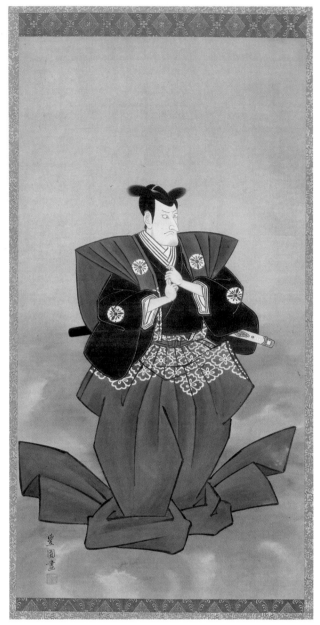

24 The actor Matsumoto Kôshirô as Niki Danjô

Utagawa Toyokuni (1769-1825)
Early 19th century
Signature: 'Toyokuni ga', seal: 'Ichiyôsai'
Hanging scroll painting; ink and colour on paper
92 x 47 cm

The actor is wearing a *kamishimo* (a ceremonial garment) with four round *mon* (crests) of three gingko leaves and a pattern of four hanabishi around his hips. His hands are held in a magic gesture and ominous black smoke curls round him.

This is the scene in which the villain Niki Danjô enters in the *kabuki* play Sendai-hagi. Danjô is the leader of a conspiracy to prevent the son of the lord of Sendai from obtaining his rightful inheritance. He attempts to steal the will of the deceased father from his room in the castle, but is caught as he enters the chamber. By making the magic gesture pictured here, he transforms himself into a rat and tries to escape with the will in his mouth. However, he is struck by a metal fan thrown at his head. His metamorphosis is broken and Danjô is captured with blood flowing from his head wound. Matsumoto Kôshirô V, nicknamed 'Kôshirô with the nose', gives his acclaimed performance as Niki Danjô. Both the

three gingko leaves and the four *hanabishi* on the costume
are crests of the Kôraiya theatre.

Toyokuni is at his best when depicting actors. Danjô has a
sharp, piercing look; with his supernatural powers he seems
to float on the dark clouds.
The difference between this painting and the previous entry
illustrates the transition the Ukiyo-e went through at the
beginning of the 19th century. Toyokuni managed to
survive this change remarkably well and became the teacher
of many, including Kunisada and Kuniyoshi.

25 Staande courtisane met twee kammen

Utagawa Kuniyoshi (1797-1861)
ca. 1845-1855
Signatuur: 'Kuniyoshi', geschreven kaô
Hangrolschildering; inkt en kleur op zijde
113 x 33 cm

Een imposante courtisane, met enorme kammen en haar-
pennen in het kapsel, gaat gekleed in spectaculaire kledij. Ze
draagt een *uchikake*, beschilderd met een regen draak die uit
een massa van zwarte wolken en woeste golven tevoorschijn
komt. De brede gele *obi* met een wit patroon van schildpad-
motieven, hangt van voren lang naar beneden en is met
goud versierd. Het hier en daar tevoorschijn komende rood
zorgt voor verdere accenten. Ze staat op zwart verlakte, hoge
geta met elk drie tanden. De mode voor courtisanes schreef
aan het einde van de Edo-periode een meer en meer extra-
vagant uiterlijk voor, met buitenproportionele attributen.
Lopen in dergelijke kleding werd een hele opgave, het
extreem hoge schoeisel noopte de courtisane tot het ont-
wikkelen van een speciale manier van voortbewegen, dat op
zijn beurt een speciale attractie tijdens de processies ging
vormen.

Van Kuniyoshi zijn relatief weinig schilderingen bekend,
daterend uit de periode tussen de vroege Tenpô- (1830-1844)
en de Ansei-periode (1854-1860). Dit is een goed voorbeeld
van een Kuniyoshi-*bijin* uit zijn latere periode, haar
gezichtsuitdrukking is raak getroffen, de kleding met
energieke lijnen neergezet. Het krachtige gele vlak van de
obi brengt de compositie van de naar achter buigende figuur
in balans. Zelfverzekerd heeft hij zijn signatuur midden op
de schildering geplaatst. Dit is het enige bekende werk van
Kuniyoshi waar hij een handgeschreven *kaô* (handtekening)
aan de signatuur heeft toegevoegd.

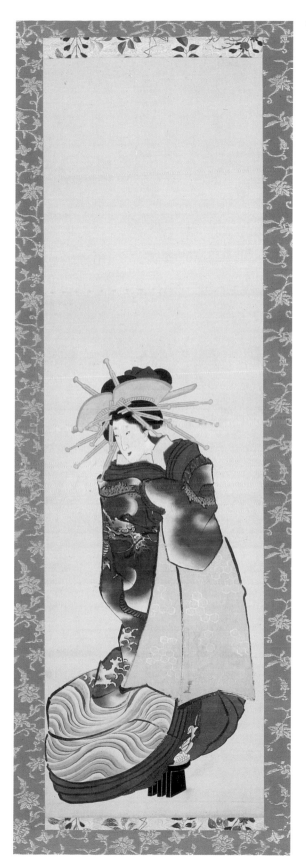

25 Standing courtesan with two combs

Utagawa Kuniyoshi (1797-1861)
c. 1845-1855
Signature: 'Kuniyoshi', written kaô
Hanging scroll painting; ink and colour on silk
113 x 33 cm

An imposing courtesan, with huge combs and pins in her hair, is wearing a spectacular outfit. She has an *uchikake* which is painted with a rain dragon emerging from a mass of black clouds and seething waves. The broad yellow *obi* with a white pattern of tortoise motifs hangs a long way down at the front and is decorated with gold. The red which appears here and there provides further accents. She stands on black-lacquered, high *geta* which each have three supports. At the end of the Edo period fashion dictated that courtesans should have a more and more extravagant look, with out-sized accessories. Walking in such dress was no easy task; the exaggeratedly high shoes forced the courtesan to develop a particular gait, which in turn became a special attraction during the processions.

Relatively few paintings by Kuniyoshi dating from the period between the early Tenpô (1830-1844) and the Ansei period (1854-1860) are known. This is a good example of a Kuniyoshi *bijin* from his later period: her expression is tellingly caught and the clothing is done with vigorous lines. The striking yellow area of the *obi* brings the composition of the backwards-leaning figure into balance. He has put his signature confidently in the middle of the painting. This is the only known work by Kuniyoshi in which he has added a handwritten *kaô* to the signature.

26 Shôki met twee duivels

Utagawa Kuniyoshi (1797-1861)
ca. 1850-1860
Signatuur: 'Ichiyûsai Kuniyoshi', zegels: 'Ichiyûsai', 'Kuniyoshi'
Hangrolschildering; inkt en kleur op zijde
101 x 35 cm

Shôki (de Duivelverdrijver) heeft een schouder ontbloot en houdt met zijn linkerhand een gevangen duiveltje vast, terwijl boven hem een ander ontsnapt. Aan zijn Chinese kleding en dito zwaard is te zien dat Shôki een van oorsprong Chinese held is. Volgens de legende pleegde hij zelfmoord na een mislukt staatsexamen en stelde zich in het hiernamaals tot taak alle duivels te verdrijven. Ook een koorts-duivel die de keizer plaagde moest eraan geloven. De vorst was hem hiervoor zo dankbaar dat hij zijn beeltenis over het hele Chinese rijk in veelvoud liet verspreiden.

Het motief van Shôki in een humoristische verbeelding is, in tegenstelling tot China, in Japan buitengewoon populair geworden. Kuniyoshi schilderde hem in zijn standaard-rol, als een wat karikaturale figuur, die eigenlijk meer door de duiveltjes gekweld lijkt te worden dan dat hij hen het leven zuur maakt. Hij maakte gebruik van verschillende tonen inkt en voegde ter accentuering hier en daar wat rode oker toe.

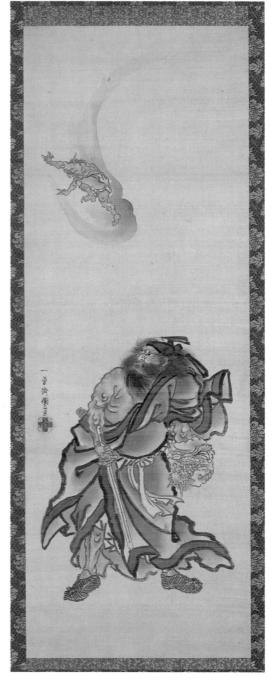

26

26 Shôki with two devils

Utagawa Kuniyoshi (1797-1861)
c. 1850-1860
Signature: 'Ichiyûsai Kuniyoshi', seals: 'Ichiyûsai', 'Kuniyoshi'
Hanging scroll painting; ink and colour on silk
101 x 35 cm

Shôki (the Exorcist) has one shoulder uncovered and is
grasping a small devil he has caught in his left hand, while
above him another escapes. His Chinese dress and sword
show that originally Shôki was a Chinese hero. According to
legend, he committed suicide after failing a state examina-
tion and in the hereafter set himself the task of driving out
all devils. A fever devil that had been plaguing the emperor
was one of those despatched. The emperor was so grateful
that he had his likeness copied and circulated throughout
China.

The motif of Shôki humorously depicted became enormous-
ly popular in Japan, unlike in China. Kuniyoshi painted him
in his standard role, as something of a caricature who
actually seems to be himself tormented by the devils rather
than giving them a hard time. Kuniyoshi used several tones
of ink and added a little red ochre here and there to provide
accents.

27 Shôki

Katsushika Hokusai (1760-1849)
1820-1826
Signatuur: 'zen Hokusai Iitsu', zegel: 'Katsushika'
Hangrolschildering; inkt en kleur op zijde
102 x 30 cm

De duivelverjager Shôki, zijn getrokken zwaard achter zich
houdend, heeft zijn linkervoet voor zich geplaatst en staart
indringend langs de toeschouwer heen, als heeft hij een
duiveltje achter ons ontwaard.
In deze uitvoering in diverse tonen zwarte inkt, benadruk-
ken de energieke lijnen de wilskracht van de held. De twee
onconventionele blauwe lijnen, die boven in het vlak zijn
getrokken, verhogen de spanning.

De tegenstelling van deze schildering van Hokusai met de
voorgaande versie van Kuniyoshi is instructief. Bij Kuniyoshi
heeft Shôki weliswaar een afschrikwekkend uiterlijk, maar
hij wordt toch een beetje te kijken gezet door het duiveltje
dat hem te slim af is geweest.
Niets van dat alles bij Hokusai. Shôki's indringende blik en
resolute houding verraden een ijzeren vastberadenheid; zijn
getrokken tweesnijdend zwaard houdt hij stellig vast om te
gebruiken.

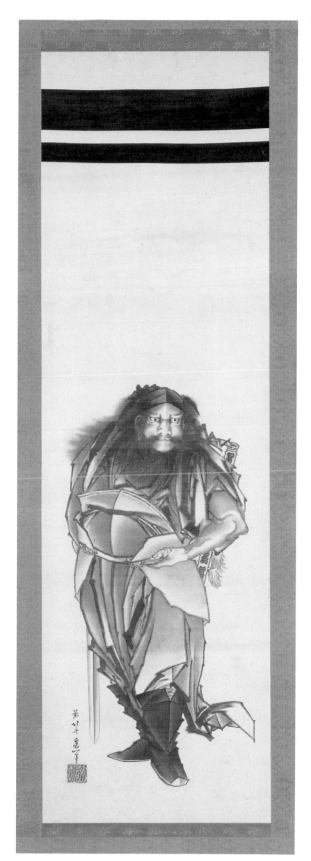

27 Detail

Op de achterzijde van de montering staat geschreven: 'Bunsei kyû jutsunen gogatsu Totsuka Yakichi yondaime Yakichi' (De vijfde maand van Bunsei negen, jaar van de hond (1826), Totsuka Yakichi, vierde generatie Yakichi). De schildering is waarschijnlijk op deze datum in de collectie van de verzamelaar Totsuka Yakichi opgenomen. Hokusai gebruikte de signatuur 'zen Hokusai Iitsu' van 1820 tot rond 1833, de schildering kan zodoende gedateerd worden rond het midden van de jaren 1820.

27 Shôki
Katsushika Hokusai (1760-1849)
1820-1826
Signature: 'zen Hokusai Iitsu', seal: 'Katsushika'
Hanging scroll painting; ink and colour on silk
102 x 30 cm

The exorcist Shôki, holding his drawn sword behind him, has put his left foot forward and is staring intently past the viewer as if he has spotted a devil behind us.

In this version in various shades of black ink the forceful lines emphasise the hero's will power. The two unconventional blue lines drawn across the top increase the tension. The contrast between this painting by Hokusai and the previous one by Kuniyoshi is instructive. In Kuniyoshi's version Shôki has a frightening appearance but is nonetheless made to look a bit of a fool by the devil who is too clever for him.
There is none of this with Hokusai. Shôki's piercing look and resolute posture betray an iron determination; he clearly would not hesitate to use his drawn, double-edged sword.

On the reverse of the mount is written: 'Bunsei kyû jutsunen gogatsu Totsuka Yakichi yondaime Yakichi' (The fifth month of Bunsei nine, year of the dog (1826), Totsuka Yakichi, fourth generation Yakichi). This painting was probably added to the collection of Totsuka Yakichi on this date. Hokusai used the signature 'zen Hokusai Iitsu' from 1820 to around 1833, so the painting can be dated to the mid 1820s.

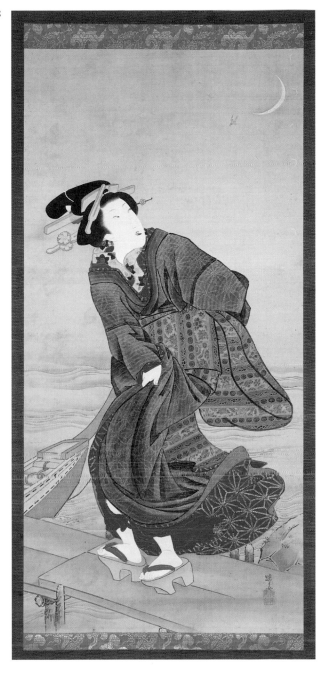

de wind op het water. Ze heeft haar hoofd gedraaid om te kijken naar de nachtegaal in de avondlucht, wiens roep weerklinkt onder de nieuwe maan. De courtisane wacht op een klant, misschien is de punt van het vaartuig van de veerboot die haar naar de Fukagawa zal brengen, een buurt van bordelen zonder vergunning. Het is ook mogelijk dat ze in afwachting is van een pleziervaartuig waarop ze is besteld.

Hokuba was een van de weinige leerlingen van Hokusai die er in slaagde een eigen stijl te ontwikkelen. Zijn in hoge mate gepolijste stijl, hier zichtbaar in de fijne lijnen en de nauwkeurige weergave van de diverse stoffen van de kleding, was ook geliefd onder de leden van de feodale aristocratie. Hij maakte een aantal van dergelijke schilderingen van courtisanes, die hij onveranderlijk situeerde langs de rivier Sumida. Om aan de grote vraag te voldoen, volstond hij bij het vervaardigen van de verschillende versies met enkele wijzigingen in lichaamshouding en seizoen. Hokuba gebruikte de naam Teisai in zijn latere periode, vanaf 1830.

28 Geisha on a jetty

Teisai Hokuba (1771-1844)
1830-1844
Signature: 'Teisai', seal: 'Hokuba gain'
Hanging scroll painting; ink and colour on silk
88 x 42 cm

A geisha stands on a jetty on the Sumida river and holds on to her kimono, presumably because of the strength of the wind across the water. She has turned her head to look at the nightingale in the evening sky, whose song resounds under the new moon. The courtesan is waiting for a client; the boat may be the ferry that will take her to Fukagawa, a district of unlicensed brothels. It is also possible that she is waiting for a pleasure boat for which she has been ordered.

Hokuba was one of the few pupils of Hokusai to succeed in developing his own style. His highly polished manner, evident here in the delicate lines and meticulous rendering of the different fabrics, was popular among the members of the feudal aristocracy. He produced a number of such paintings of courtesans which were invariably set beside the Sumida. To meet the huge demand, he made different versions with only a few changes in pose or season. Hokuba used the name Teisai in his later period, from 1830.

28 Geisha op een pier

Teisai Hokuba (1771-1844)
1830-1844
Signatuur: 'Teisai', zegel: 'Hokuba gain'
Hangrolschildering; inkt en kleur op zijde
88 x 42 cm

Een geisha staat op een pier aan de Sumida rivier en houdt haar kimono op zijn plaats, wellicht vanwege de kracht van

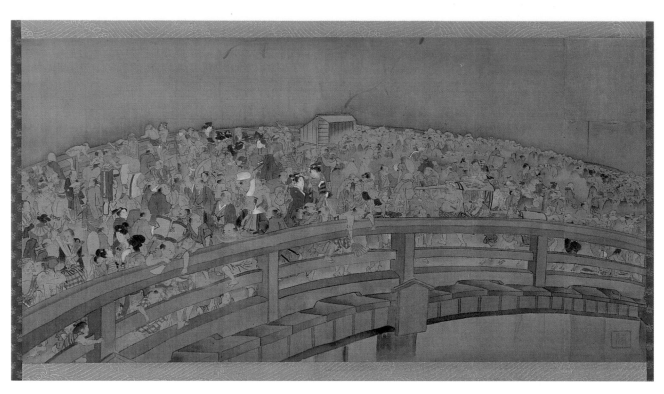

29 Vuurwerk boven Ryôgokubashi

Teisai Hokuba (1771-1844)
19de eeuw
Zegel: 'Hokuba'
Hangrolschildering; inkt en kleur op zijde
30 x 59 cm

Een van de attracties van het buitenleven in Edo was het rivierfestival (*kawabiraki*) op de achtentwintigste dag van de vijfde maand, het begin van de zomer in de oude kalender. Tot vermaak van de inwoners werd een groot vuurwerk afgestoken op en onder de brug Ryôgokubashi. Op dit gezicht van de brug is het een komen en gaan van mensen uit alle lagen van de bevolking. Links vooraan staat een groepje vrouwen te praten, ze dragen hun kleine kinderen op de rug. Boven hen, naast twee voornamere mannen, loopt een marskramer. Er is een man die zich zelfvoldaan in een draagstoel laat vervoeren, een ander hangt over de reling en eet een schijf watermeloen.

Het festival is talloze keren afgebeeld op prenten, maar op schilderingen is het een ongebruikelijk onderwerp. Deze amusante schildering geeft een goede indruk van de levendigheid van het leven in de hoofdstad. Ondanks het feit dat Hokuba erin geslaagd is op dit kleine formaat ongeveer driehonderd figuren af te beelden, heeft hij bijna ieder gezicht een individueel karakter gegeven. Opvallend is de figuur links vooraan bij de reling, met rollen en waaiers in zijn handen; is het de schilder zelf die zich hier een plekje heeft gegeven, of is het gewoon een waaierverkoper?

29 Fireworks over Ryôgokubashi

Teisai Hokuba (1771-1844)
19th century
Seal: 'Hokuba'
Hanging scroll painting; ink and colour on silk
30 x 59 cm

One of the attractions of life outdoors in Edo was the river festival (*kawabiraki*) on the twenty-eighth day of the fifth month, the beginning of summer in the old calendar. To entertain the populace, fireworks were lit on and under the bridge Ryôgokubashi. This view of the bridge shows a milling crowd of people from all classes. At the front on the left a group of women stand talking; they carry their children on their backs. Above them, next to two more distinguished men, there is a pedlar. One man complacently has himself carried in a litter, while another leans over the railing and eats a slice of watermelon.

This festival was depicted countless times in prints, but it is an uncommon subject for paintings. This entertaining work gives a good impression of the vitality of life in the capital. Although Hokuba has depicted about three hundred figures within this small format, he has managed to give nearly

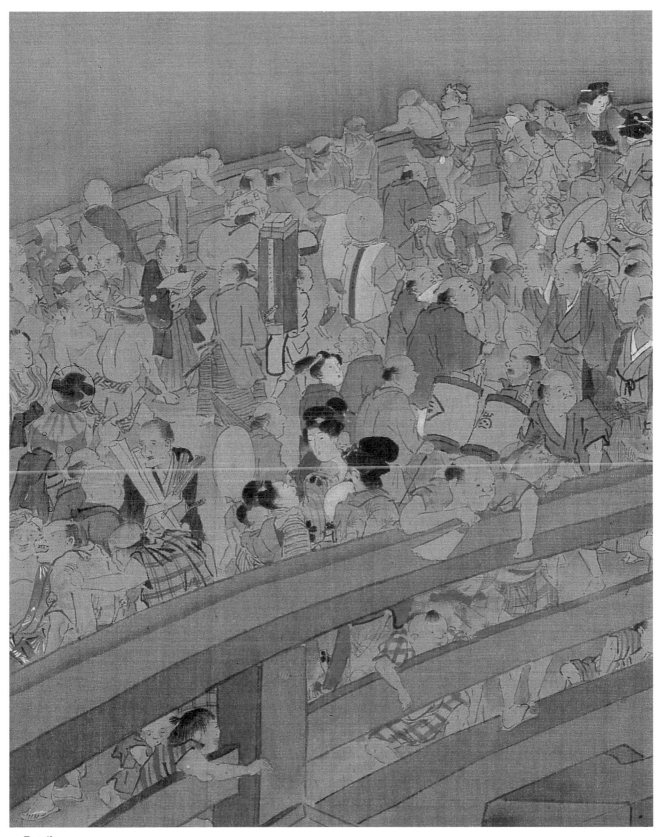

29 Detail

every face an individual expression. The figure at the front
on the left, holding scrolls and fans, is noticeable: is it the
painter giving himself a place here, or is it just a seller of
fans?

30 Ono no Komachi

Katsushika Hokuichi (actief ca. 1804-1830)
ca. 1820-1830
Signatuur: 'Shikôsai Hokuichi hitsu', [zegel]
Hangrolschildering; inkt en kleur op zijde
73 x 29 cm

De hofdame in haar rijk versierde ceremoniële hofkledij
(*jûnihitoe*) heft een *tanzaku* (strook papier met een gedicht) in
verering tot boven haar hoofd. Het is Ono no Komachi, een
negende-eeuwse dichteres die als enige vrouw de eer heeft
gekregen opgenomen te worden in de *rokkasen*, de zes
onsterfelijken der poëzie. Komachi stond bekend om de
harteloze manier waarop zij de mannen om haar heen
bejegende. Ze was van een buitengewone schoonheid en had
menige aanbidder, maar zwichtte niet voor de vele huwe-
lijksaanzoeken.
Op deze schildering wordt ze afgebeeld als 'Amagoi Koma-
chi' (Regen-vragende Komachi); tijdens een periode van
grote droogte in het jaar 866 werd ze verzocht regen af te
smeken met de kracht van haar poëzie. Ze declameerde het
volgende gedicht:

chihayaburu	almachtige goden
kami mo mimasaba	als u mij ziet
tachisawagi	maak groot rumoer
ama no togawa no	en zet de sluisdeur
higuchi aketamae	van de hemel open!

Nauwelijks had ze de laatste woorden uitgesproken of men
moest zich naar binnen haasten om aan de stortregens te
ontkomen.

Hokuichi was een leerling van Hokusai, hij maakte geduren-
de de eerste drie decennia van de achttiende eeuw schilde-
ringen in de stijl van zijn leermeester. Hij liet dit werk
vergezeld gaan van een bijzondere montering, een *kakibyôso*
(beschilderde montering), toepasselijk uitgevoerd met het
dier dat de regen geacht wordt te veroorzaken, de regen-
draak.

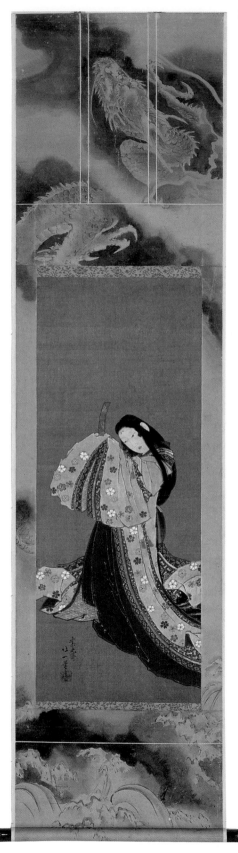

30

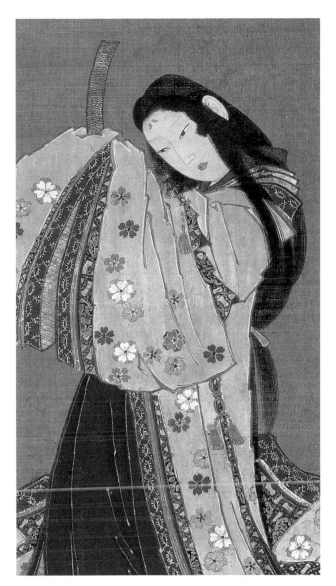

30 Detail

30 Ono no Komachi

Katsushika Hokuichi (active c. 1804-1830)
c. 1820-1830
Signature: 'Shikôsai Hokuichi hitsu', [seal]
Hanging scroll painting; ink and colour on silk
73 x 29 cm

The lady-in-waiting in her elaborately decorated ceremonial costume (*jûnihitoe*) lifts a *tanzaku* (strip of paper with a poem) in veneration above her head. She is Ono no Komachi, a ninth-century poetess who was the only woman to have the honour of being included in the *rokkasen*, the six immortals of poetry.

Komachi was known for the heartless way in which she treated the men around her. She was extraordinarily beautiful and had a host of admirers, but she accepted none of the many proposals. In this painting she is depicted as 'Amagoi Komachi' (rain-asking Komachi); during a great drought in the year 866 she was asked to call down rain by the power of her poetry.

chihayaburu	almighty gods
kami mo mimasaba	if you see me
tachisawagi	cause great commotion
ama no togawa no	and throw open
higuchi aketamae	the floodgates of heaven!

She had barely pronounced the last words when everyone had to rush inside to escape the downpour.

Hokuichi was a pupil of Hokusai, and he painted in the style of his master in the first three decades of the 19th century. He gave this work a special mount, a *kakibyôso* (painted mount), appropriately depicting the creature believed to cause rain, the rain dragon.

31 Josan no Miya

Yashima Gakutei (1786-1868)
19de eeuw
Signatuur 'Gakutei', zegel: 'Ichirô'
Hangrolschildering, inkt en kleur op zijde
110 x 32 cm

De hofdame Josan no Miya houdt een kat aan een touwtje (zie ook cat.nr.20). Ze gaat gekleed volgens de mode van de Heian-periode (794-1185): het haar in *tareshigami* (lang loshangend), een rode *hakama* (wijde geplooide broek), een wit gewaad met een decoratie van anjelieren en een overjas in Chinese stijl met ronde motieven van netvormig gevlochten bamboe (*kagome*). De officiële kleding van de hogere adel aan het hof was in de Heian-periode geschoeid op Chinese leest, alhoewel vooral de kledij en haarstijl van de hofdames in toenemende mate werden beïnvloed door de Japanse smaak.
De aard van het opschrift linksboven is onduidelijk.

Yashima Gakutei, een leerling van Hokusai, was naast prentontwerper, boekillustrator en schilder een vertaler van klassieke Chinese teksten. In zijn werk vinden we dan ook een voorliefde voor literaire en historische onderwerpen uit China en Japan. In tegenstelling tot Eishin (cat.nr.20), beeldt hij Josan no Miya dan ook uit in klassiek kostuum.

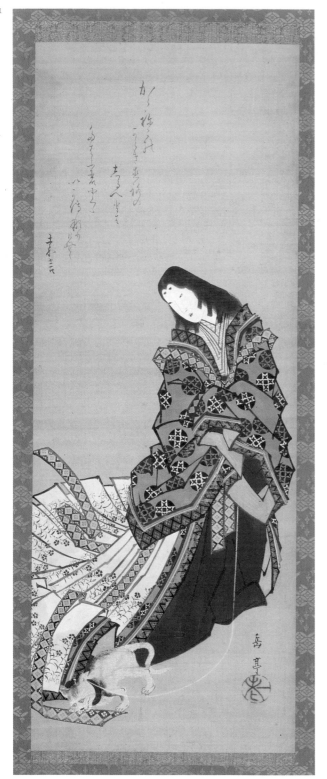

31 Josan no Miya

Yashima Gakutei (1786-1868)
19th century
Signature: 'Gakutei', seal: 'Ichirô'
Hanging scroll painting; ink and colour on silk
110 x 32 cm

The lady-in-waiting Josan no Miya has a cat on a lead (see also cat.no.20). She is dressed in the fashion of the Heian period (794-1185): her hair in *tareshigami* (long and loosely hanging), a red *hakama* (baggy, pleated trousers), a white robe with a decoration of carnations and an overcoat in Chinese style with round motifs of bamboo woven into net-like forms (*kagome*). In the Heian period the official dress of the higher nobility at court was derived from Chinese models, although the clothing and hairstyles of the court ladies were increasingly influenced by Japanese taste. The nature of the inscription at the top left is unclear.

As well as being a print-maker, book illustrator and painter, Yashima Gakutei, a pupil of Hokusai, was a translator of classic Chinese texts. Indeed in his work he shows a preference for literary and historical subjects from China and Japan. In contrast to Eishin (cat.no.20), he depicts Josan no Miya in classical costume.

32 Courtisane met twee kamuro

Keisai Eisen (1791-1848)
ca. 1820-1830
Signatuur: 'Keisai Eisen ga', zegels: 'Ei', 'Sen'
Hangrolschildering; inkt en kleur op zijde
88 x 36 cm

De courtisane draagt enorme spelden en kammen in het in een lange knot neerhangende haar, waarvan het uiteinde met een paarse stof omwikkeld is. De versiering van haar overkimono sluit aan bij de kleding van de beide assistentes (*kamuro*), ook de van voren geknoopte obi is bijpassend. Op een indigo-blauw fond zijn drie *mon* in de vorm van een waaier geplaatst, met onderaan bij de rand een afbeelding van de twee rotsen van Futamigaura, een paar heilige rotsen aan de kust bij de baai van Ise. Aan de zoom is een dikke omranding met een versiering van *karakusa* op een zwarte grond toegevoegd.

De schilder Eisen was actief in de eerste helft van de negentiende eeuw. Hij was in de leer bij de Kano-school, ging vervolgens bij Kikugawa Eizan's vader Eiji inwonen en voerde als Eizan's leerling de naam Eisen. Aanvankelijk maakte hij *bijin* in de stijl van Eizan, maar hij is bekend geworden met zijn latere afbeeldingen in een zeer rijke,

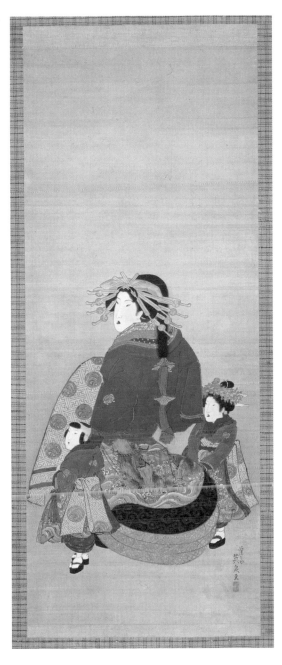

32 Courtesan with two kamuro

Keisai Eisen (1791-1848)
c. 1820-1830
Signature: 'Keisai Eisen ga', seals: 'Ei', 'Sen'
Hanging scroll painting; ink and colour on silk
88 x 36 cm

The courtesan has huge pins and combs in the long hanging bun of hair whose end is wound in a purple fabric. The decoration of her outer kimono matches the clothing of the two attendants (kamuro), as does the obi knotted at the front. Three fan-shaped mon are placed on an indigo-blue background, with at the bottom a picture of the two sacred rocks of Futamigaura, on the coast near the bay of Ise. At the hem a broad border decorated with karakusa on a black ground has been added.

The painter Eisen was active in the first half of the 19th century. He was a pupil with the Kano school, then lodged with Kikugawa Eizan's father Eiji and as Eizan's pupil used the name Eisen. At first he painted bijin in the style of Eizan, but he became known for his later work in a highly elaborate, extravagant style. This final phase in the culture of the Edo period is sometimes described as decadent; some see in Eisen's paintings an implicit criticism of the corruption in Japan in the last decades before it was opened up to the rest of the world.
The two seals are thought to be from Eisen's later years. Typical of Eisen are the slanting, wide apart eyes, the long bridge of the nose and the rather sharp chin. This image conforms to the prevailing ideal of beauty around the mid 1820s, when short, thickset figures were popular.

33 Bijin met een 'ossenoog' paraplu

Kaseirô Jakugo
ca. 1820-1840
Signatuur: 'Kaseirô Jakugo hitsu', [zegels]
Hangrolschildering; inkt en kleur op papier
93 x 29 cm

De bijin met een zogenaamde 'ossenoog' paraplu in de rechterhand, houdt met de linkerhand haar kimono omhoog. Over een zwarte overkimono met ruitwerk, voorzien van een zwart satijnen kraag, draagt ze een groene obi die achter is geknoopt. In contrast met de voorgaande schildering, laat deze elegant geklede vrouw een meer ingetogen voorbeeld van de mode uit de late Edo-tijd zien.

Er is geen materiaal bekend over deze schilder Kaseirô Jakugo, maar wellicht is het een kunstenaar uit de traditie van Eisen of Kuniyoshi. De naam Kaseirô doet aan dat van

overdadige stijl. Deze laatste fase in de cultuur van de Edo-periode wordt wel als 'decadent' bestempeld, sommigen zien in de schilderingen van Eisen een verholen kritiek op de corrupte wereld van het Japan in de laatste decennia voor de openstelling van het land.
De twee zegels worden geacht uit de latere jaren van Eisen te zijn. Karakteristiek voor Eisen zijn de schuine, ver uiteen staande ogen, de lange brug van de neus en de wat scherpe kin. Zijn afbeelding sluit aan bij het schoonheidsideaal van rond het midden van de jaren 1820, wanneer korte, gedrongen figuren populair zijn.

een bordeel denken, men zou haast aan een bordeelhouder dan wel een courtisane als kunstenaar denken.
De compositie waarbij de vrouw in het vlak beklemd lijkt te zijn geraakt, laat de gedrongen houding van de vrouw nog duidelijker naar voren komen dan de voorgaande schildering van Eisen.

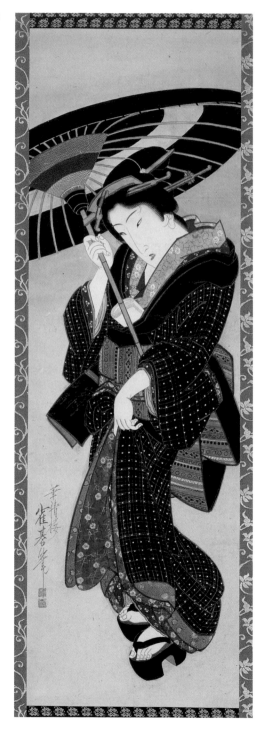

33

33 Bijin with an 'ox-eye' umbrella

Kaseirô Jakugo
c. 1820-1840
Signature: 'Kaseirô Jakugo hitsu', [seals]
Hanging scroll painting; ink and colour on paper
93 x 29 cm

The *bijin*, with a so-called 'ox-eye' umbrella in her right hand, lifts up her kimono with her left hand. Over a black outer kimono with a checked pattern and a black satin collar she wears a green *obi* knotted at the back. In contrast to the previous painting, this elegantly dressed woman shows a more restrained example of the fashion of the late Edo period.

Nothing is known about Kaseirô Jakugo, but he was probably an artist in the tradition of Eisen or Kuniyoshi. The name Kaseirô suggests that of a brothel; one is almost inclined to think that the artist might have been a brothel-keeper or a courtesan.
The composition, in which the woman seems to be confined in the picture plane, brings out the cramped pose even more clearly than the previous painting by Eisen.

34 Emma-ô, koning van de onderwereld

Kawanabe Kyôsai (1831-1889)
1885-1889
Signatuur: 'Seisei Nyûdô Kyôsai' (rechts), 'Seisei Nyûdô Kyôsai ga' (links), zegels: 'Shuchû gaki' (Benevelde schilderduivel)
Hangrolschilderingen; inkt en kleur op zijde
110 x 43 cm

Op de rechter afbeelding zit Emma-ô, de koning van de onderwereld, op zijn Zetel des Oordeels. Met de scepter in zijn rechterhand en de linkerhand uitgespreid, brult hij zijn oordeel richting de overledenen. De helper aan zijn zijde is een van zijn officieren, hij houdt een handrol vast die de namen bevat van personen die in aanmerking komen voor de hel, een volgend deel ligt op tafel. Op de kroon van Emma-ô het karakter ô (koning).

De linker scène laat een duivel zien, die een in afgrijzen kijkende ziel voor de jade-spiegel van Koning Emma aan het haar omhoog houdt. Hierin ziet hij een misdaad gereflecteerd die hij tijdens zijn leven heeft begaan; het heeft er alle schijn van dat het een moord is geweest. De zaak wordt nog gruwelijker als we in de spiegel zien dat er naast de vermoorde ook nog een klein figuurtje op de grond ligt. Achter de stalen knots van de duivel wachten nog drie knokige zielen van overledenen op wat komen gaat, de handen in gebed gevouwen.

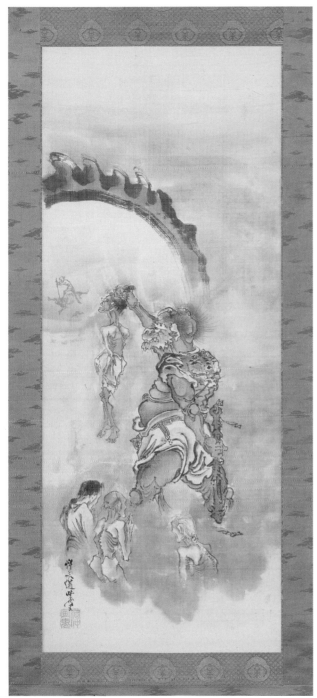

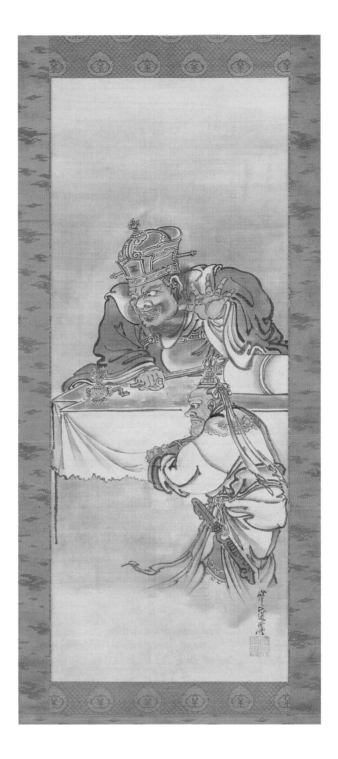

Kawanabe Kyôsai had beslist een voorliefde voor het grafisch verbeelden van angstaanjagende taferelen, waarvan het humoristische karakter doet vermoeden dat hij ze produceerde ter vermaak tijdens partijen. Anderzijds dient benadrukt te worden dat het uitbeelden van de wreedheden van de hel in Japan een lange traditie kent, in de vorm van religieuze Boeddhistische voorstellingen.

De macht van Emma-ô wordt door Kyôsai hier benadrukt door losse, krachtige penseelstreken, de weerloosheid van de overledenen is met zwakke, dunne lijnen weergegeven.

Kyôsai gebruikt de signatuur Nyûdô (Volgeling/De Weg Ingaand) vanaf 1885, in de laatste vier jaar van zijn leven. Het gebruikte zegel laat zien dat het, naast een echtverklaring van een schildering, tegelijkertijd een commentaar of aanvulling op het afgebeelde onderwerp kan vormen.

34 Emma-ô, king of the underworld

Kawanabe Kyôsai (1831-1889)
1885-1889
Signature: 'Seisei Nyûdô Kyôsai' (right), 'Seisei Nyûdô Kyôsai ga' (left), seals: 'Shuchû gaki' (Intoxicated Demon of Painting)
Hanging scroll paintings; ink and colour on silk
110 x 43 cm

In the right-hand painting Emma-ô, king of the underworld, is seated on his Throne of Judgement. With the sceptre in his right hand and his left hand outspread, he roars his verdict at the dead. The helper at his side is one of his officers; he holds a hand scroll giving the names of people eligible for hell. The next volume is lying on the table. Emma-ô's crown bears the letter ô (king).

In the scene on the left a soul with a horror-stricken look is held up by his hair before King Emma's jade mirror by a devil. In it he sees reflected a crime he committed during his lifetime: it looks as if it was a murder. The scene becomes even more horrific when we see in the mirror that as well as the murder victim there is another small figure lying on the ground. Behind the devil's steel club another three bony souls of the dead await their fate with their hands clasped in prayer.

Kawanabe Kyôsai certainly had a taste for graphically depicting terrifying scenes; their humorous aspects suggest that he produced them to amuse people at parties. On the other hand, it must be emphasised that in Japan there was a long tradition of portraying the horrors of hell in the form of Buddhist images.

Here Kyôsai underscores the power of Emma-ô through free, vigorous brushstrokes, and expresses the helplessness of the dead in faint, thin lines.

Kyôsai used the signature Nyûdô (Follower/Entering the Way) from 1885, in the last four years of his life. The seal used shows that, as well as authenticating a work, it can comment or expand on the subject depicted.

35 Ushiwaka-maru

Kawanabe Kyôsai (1831-1889)
ca. 1888
Signatuur: 'Jokû Kyôsai zu', zegel: 'Jokû Kyôsai'
Hangrolschildering; inkt en kleur op zijde
114 x 40 cm

Een fluitspelende jongeman staat voor een hek. Hij heeft de haardracht van een jongeling, twee cirkelvormige strengen op het hoofd gebonden. Zijn kleding bestaat uit een jachtkostuum (kariginu), een lang zwaard, een rijk geborduurde wijde broek (hakama) en hoge geta. Het is Ushiwaka-maru, de jeugdnaam van de beroemde twaalfde-eeuwse krijger Minamoto no Yoshitsune. Op vijftienjarige leeftijd verbleef hij op doorreis in het huis van Minamoto no Kanetaka, vader van de schone prinses Jôruri. De twee worden verliefd en hoewel zij zich in de afgezonderde vrouwenverblijven ophoudt, weten ze elkaar tien nachten lang in het geheim te ontmoeten. Op deze schildering is de beroemde scène afgebeeld waar hij fluit speelt voor het hek van het huis van Kanetaka, van waarachter Jôruri zijn spel beantwoordt op de koto (luit).

De Boeddhistische naam Jokû (Gelijk in Niets) werd door Kyôsai in de laatse jaren van zijn leven gebruikt. Een opschrift op de doos door zijn dochter Kyôsui, vermeldt dat de schildering gemaakt is in 1888. Kyôsai wordt meestal geassocieerd met zijn voorliefde voor sake en spectaculaire schilderingen als het voorgaande catalogusnummer, maar deze delicate, gedetailleerde schildering laat een andere kant van zijn persoonlijkheid zien. De intensiteit van de jongeling is tastbaar in het minutieus uitgevoerde werk, de techniek van de meester in het jaar voor zijn dood feilloos.

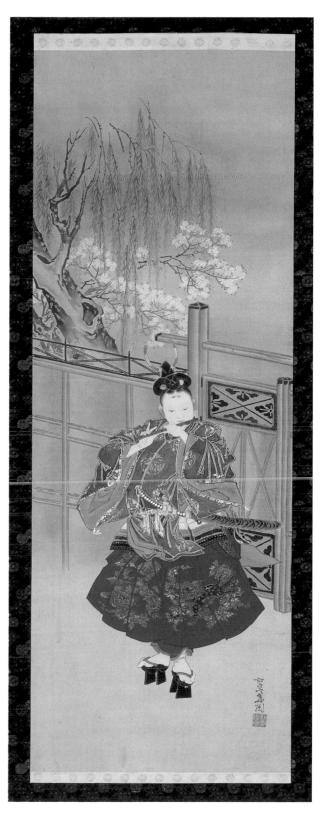

35 Ushiwaka-maru

Kawanabe Kyôsai (1831-1889)
c. 1888
Signature: 'Jokû Kyôsai zu', seal: 'Jokû Kyôsai'
Hanging scroll painting; ink and colour on silk
114 x 40 cm

A youth stands before a fence playing a flute. He has the young man's hairstyle: two circular strands tied on top of the head. His dress consists of a hunting costume (*kariginu*), a long sword, richly embroidered, baggy trousers (*hakama*) and high *geta*. He is Ushiwaka-maru, the youthful name of the celebrated 12th-century warrior Minamoto no Yoshitsune. At the age of fifteen he stayed during a journey at the house of Minamoto no Kanetaka, the father of the beautiful princess Jôruri. They fell in love and although she lived in the separate women's quarters, they managed to meet in secret for ten nights. This painting shows the famous scene in which he plays the flute before the fence around Kanetaka's house, while from behind it she answers on the *koto* (lute).

The Buddhist name Jokû (Equal in Nothingness) was used by Kyôsai in the last years of his life. An inscription on the box by his daughter Kyôsui says that the painting was made in 1888. Kyôsai is usually associated with his taste for sake and spectacular paintings such as the previous entry, but this delicate, detailed work reveals another side of his personality. The youth's intensity is palpable in the minutely executed work; in the year before his death the master's technique is still faultless.

36 Afbeeldingen uit de hel

Jichôsai

1793

Signatuur: 'Kansei goka satsuki, Naniwa Hôgen Jichôsai hitsu'
(geschilderd door Jichôsai, Hôgen (Hôgen, rang) Naniwa
(Osaka), in de vijfde maand van de vijfde zomer van de Kansei-
periode (1793)); [zegel], zegel 'Jichôsai in'
Handrolschildering; inkt en kleur op zijde
1304 x 28 cm

Een handrol met afbeeldingen van zesendertig afdelingen
van de Boeddhistische hel, op humoristische wijze geïllus-
treerd aan de hand van contemporaine beroepen uit het
negentiende-eeuwse Japan. Op de afbeeldingen is van rechts
naar links te zien: een valsemunter, een gongenmaker, een
Sumo-worstelaar, een blaaspijpenmaker, een tofumaker en
een poppenspelspeler. Een *kabuki*-speler krijgt een enorme
daikon (Japanse radijs) gevoerd, verwijzend naar '*daikon-
yakusha*', een derderangs acteur. De overledenen lijken niet
erg te lijden onder hun martelingen, bij de man aan de gong
speelt een glimlach om de lippen en zelfs de persoon die
geplet wordt onder de tofu-pers beleeft er plezier aan.

De schilder Jichôsai uit Osaka combineerde in het laatste
kwart van de achttiende eeuw zijn bestaan als sakebrouwer,
handelaar in curiosa en schrijver van blijspelen met het
kunstenaarsschap; hij stond bekend om zijn eigenzinnige en
ironische schilderwijze. Deze serie afbeeldingen voorzag hij
van het volgende commentaar: 'Aan gene zijde zijn er
plaatsen genaamd de 'hellen'. Van die soorten hellen zijn er
136 types, afhankelijk van de ernst van de misdaad, wordt er
voor elke schuldige een straf opgelegd. Dat zijn er oneindig
veel, met geen penseel en papier vallen ze te benoemen. Ik
heb nu aan het oog van het publiek 36 hellen in afbeeldin-
gen vervat. Ook al is mijn schildertechniek al een tijd niet
optimaal, ik hoop dat de voorstellingen toch wellicht tot een
begin van lering mogen strekken.'

36 Images from hell

Jichôsai

1793

Signature: 'Kansei goka satsuki, Naniwa Hôgen Jichôsai hitsu'
(painted by Jichôsai, Hôgen (Hôgen, rank) Naniwa (Osaka), in
the fifth month of the fifth summer of the Kansei period
(1793)); [seal], seal 'Jichôsai in'
Hand scroll painting; ink and colour on silk
1304 x 28 cm

A hand scroll with images of the thirty-six departments of
the Buddhist hell, humorously illustrated through contem-
porary occupations in 19th-century Japan. From right to left
we see: a counterfeiter, a gong-maker, a Sumo wrestler, a
blowpipe-maker, a tofu-maker and a puppeteer. A *kabuki*
player is being fed an enormous *daikon* (Japanese radish),
referring to '*daikon-yakusha*', a ham actor. The dead do not
seem to be suffering greatly from their torments: a smile
plays on the lips of the man on the gong and even the person
being crushed beneath the tofu press takes pleasure in it.

In the last quarter of the 18th century the artist Jichôsai of
Osaka combined his activities as a sake brewer, dealer in
curiosa and writer of comedies with painting; he was known
for his idiosyncratic and ironic manner. He provided the
following commentary for this series of pictures: 'In the
hereafter there are places called the 'hells'. There are 136
types of these kinds of hells; depending on the gravity of the
crime, a punishment is imposed on each guilty person.
Their number is infinitely great, they cannot be named with
brush and paper. I have now portrayed 36 hells in pictures
for the eyes of the public. Although for some time my
painting technique has not been at its best, I hope that these
images will prove instructive.'

36 Detail

37 Scènes uit de Chûshingura

Beichôsai

1857

Signatuur: 'Fusô yo' (In lof op Japan), 'Nihon Ansei hinotomisai shôshûten (ni) oi(te) Ninnasha shippitsu utsushi Nishimura shi Beichôsai' (Onder de hemel van de vroege herfst van Ansei vier (1857) geschilderd door Ninnasha, Nishimura Beichôsai), [zegels]

Handrolschildering; inkt en kleur op papier

735 x 16 cm

In een snelle inktschets is het kabuki-stuk de Chûshingura geschilderd, met hier en daar toegevoegde *kyôka* (humoristische gedichten). De Chûshingura verhaalt van het waargebeurde verhaal van de wraak van zevenenveertig samurai na de dood van hun meester Asano Naganori, in januari 1703. Naganori, een jonge leenheer, werd met de ontvangst van een keizerlijk gezantschap belast en zocht hiervoor hulp bij Kira Yoshinaka, een ervaren man, vertrouwd met de ingewikkelde hofetiquette. Naganori verzuimde echter Yoshinaka van de nodige steekpenningen te voorzien, waarna Yoshinaka hem dusdanig treiterde dat de getergde Naganori zijn zwaard trok en de man verwondde. Hoewel de Shôgun begrip had voor de situatie, zag hij zich door deze ernstige overtreding van het decorum gedwongen Naganori tot zelfmoord te veroordelen en zijn bezittingen te laten confisqueren. Zijn ondergeschikten werden zo tot *rônin*, samurai zonder meester, en zonnen op wraak. Ze wachtten gedurende twee jaar hun kans af, voordat ze in een nachtelijke aanval de woning van Yoshinaka innamen. Ze vonden hem verstopt tussen vaten in een bijgebouw, onthoofdden hem met het zwaard waarmee hun heer zijn zelfmoord had moeten uitvoeren en legden zijn hoofd op het graf van hun meester. Deze stoutmoedige vendetta sprak indertijd velen tot de verbeelding. Na een eeuw van rust en orde in het rijk was dit een herinnering aan vergeten samurai-idealen van loyaliteit en eer. Maar de belangrijke Confucianist Ogyû Sorai betoogde dat de daad, hoewel als incident rechtvaardig, niet in het algemeen als wettig kon worden getolereerd. De Shôgun

nam het advies over en liet de eer aan de zevenenveertig om de zaak een voor alle partijen aanvaardbare afsluiting te geven met hun collectieve zelfmoord. Ze werden begraven nabij het graf van hun heer. Binnen een paar weken na het gebeuren verscheen het sensationele verhaal in een vermomde versie op het toneel. Ondanks streng ingrijpen van de overheid zijn er talloze theaterstukken met dit thema bewaard gebleven, die steevast garant stonden voor een kassucces. In de prentkunst kwam een vaste iconografie van de verschillende scènes tot stand, de weergave in deze schildering is daarentegen geheel vrij. Op de twee afbeeldingen zijn te zien: de zevenenveertig *rônin* met hun leider, en Yoshinaka die tussen de vaten gevonden wordt.

De *Osaka jinbutsu-shi* (Optekeningen van personen uit Osaka), schrijft over Beichôsai dat hij een navolger van Jichôsai was en een liefhebber van *waka*. Hij schilderde de rol in 1857, toen in Japan de discussie over traditionele waarden oplaaide, na de gedwongen openstelling van het land drie jaar eerder. De titel 'In lof op Japan' doet vermoeden dat de schilder met deze schildering zijn opvattingen inzake dit vraagstuk heeft willen illustreren.

37 Scenes from the Chûshingura

Beichôsai
1857
Signature: 'Fusô yo' (In praise of Japan), 'Nihon Ansei hinotomi-sai shôshûten (ni) oi(te) Ninnasha shippitsu utsushi Nishimura shi Beichôsai' (Painted under the early autumn sky of Ansei four (1857) by Ninnasha, Nishimura Beichôsai), [seals]
Hand scroll painting; ink and colour on paper
735 x 16 cm

The Kabuki piece Chûshingura has been quickly painted in an ink sketch, with kyôka (humorous poems) added here and there. Chûshingura tells the true story of the revenge of the forty-seven samurai after the death of their master Asano Naganori, in January 1703. Naganori, a young feudal lord, was put in charge of the reception of an imperial envoy and sought the help of Kira Yoshinaka, an experienced man familiar with the intricacies of court etiquette. However, Naganori neglected to furnish Yoshinaka with the required bribes, after which the latter taunted him to the point where the tormented Naganori drew his sword and wounded Yoshinaka. While the Shôgun had some understanding for the situation, he felt forced by this grave breach of decorum to condemn Naganori to suicide and to confiscate his possessions. This meant that Naganori's followers became rônin, samurai without a master, and they plotted revenge. For two years they waited for their chance and then took Yoshinaka's house in a night assault. They found him hiding among barrels in an outbuilding, beheaded him with the sword with which their master had been forced to commit suicide and placed his head on their master's grave. This fierce vendetta captured the imagination of many at the time. After a century of peace and order in the empire, this was a reminder of forgotten samurai ideals of loyalty and honour. But the prominent Confucianist Ogyû Sorai argued that the act, though justified in itself, could not be considered legal as a general rule. The Shôgun agreed with this advice and left it to the forty-seven to resolve the affair in a way acceptable to all parties by collectively committing suicide. They were buried close to the grave of their lord. Within a few weeks of these events the sensational story was presented on the stage in a thinly disguised version. Despite severe repression by the authorities, numerous plays on this theme have survived, and they were always sure of commercial success. In prints a fixed iconography of the various scenes developed, but in this painting their portrayal is completely free. The two pictures show the forty-seven rônin with their leader, and Yoshinaka being discovered among the barrels.

The Osaka jinbutsu-shi (Notes by persons from Osaka) says of Beichôsai that he was a follower of Jichôsai and a lover of waka. He painted the scroll in 1857, at a time of heated debate in Japan about traditional values after the forced opening up of the country three years earlier. The title 'In praise of Japan' suggests that in this painting the artist wanted to illustrate his views on this issue.

38 Niwatoriboko optocht

Hasegawa Settan (1778-1843)

1820

Signatuur: 'Nihon-e shi Utagawa Toyohiro shazu Bunsei sansai
kanoe tatsu aki ôju Hasegawa Settan ga' (copie naar de schilder
van Nihon-e Utagawa Toyohiro, schildering op verzoek, door
Hasegawa Settan, herfst van het derde jaar van Bunsei (1820)),
zegel: 'Settan no in'

Handrolschildering; inkt en kleur op zijde

245 x 26 cm

In processie wordt een decoratieve hellebaard (hoko) meege-
dragen, gemonteerd op een draagbare festivalkar en getooid
met een edelman, een haan in een bootje en een ei. In de kar
vogels in een kooi, op het dak liggen bloemen. De optocht
bestaat uit een dertigtal personen met diverse attributen, zij
wordt geleid door een viertal sponsors. De rol vermeldt 'Edo
sairei zumaki' (handrolschildering van een festival in Edo),
het gaat hier om een processie georganiseerd door de winkel
Nabaya uit Edo, zoals te lezen valt op onder andere de grote
witte lantaarns. Ook zijn adres wordt gegeven, het is in
Muromachi, een wijk bij Nihonbashi. Nabaya is waarschijn-
lijk de drogisterij en winkel in tabakszaken van Fujita
Jûsuke, op de afbeelding de derde persoon van voren, met
een parasol. Het betreft hier vermoedelijk het Sannô-
festival, een van de grote festivals in Edo ter ere van Sannô
Gongen, een Shinto-godheid die als een incarnatie van
Boeddha wordt geheiligd.

Settan is bekend om zijn illustraties bij de Edo meisho zue,
van hem zijn weinig Ukiyo-e schilderingen bekend. Zoals de
signatuur aangeeft, is dit werk een copie naar Utagawa
Toyohiro, wellicht heeft hij die opdracht gekregen van een
van de deelnemers aan de optocht. Dit is niet zo verwonder-
lijk, aangezien Toyohiro tot dezelfde kring als Settan
behoorde; hij studeerde samen met Settan's leermeester
Toyokuni onder Toyoharu.

38 Niwatoriboko procession

Hasegawa Settan (1778-1843)

1820

Signature: 'Nihon-e shi Utagawa Toyohiro shazu Bunsei sansai
kanoe tatsu aki ôju Hasegawa Settan ga' (copy after the painter
of Nihon-e Utagawa Toyohiro, painted on request, by Hasega-
wa Settan, autumn of the third year of Bunsei (1820)), seal:
'Settan no in'

Hand scroll painting; ink and colour on silk

245 x 26 cm

A decorative halberd (hoko) is being carried in a procession;
it is mounted on a festive litter and adorned with a noble-
man, a cock in a boat and an egg. Inside the litter are birds
in a cage and on top there are flowers. The procession is
made up of thirty people with various attributes who are led
by four sponsors. The scroll says 'Edo sairei zumaki' (hand
scroll painting of a festival in Edo); this is a procession
organised by the Nabaya shop in Edo, as stated on the large
white lanterns and elsewhere. The address is also given; it is
in Muromachi, a district near Nihonbashi. Nabaya is proba-
bly the chemist's and tobacco requisites shop owned by
Fujita Jûsuke, the third person from the front in the picture,
holding a parasol. This is probably the Sannô festival, one of
the major events in Edo in honour of Sannô Gongen, a
Shinto divinity venerated as an incarnation of Buddha.

Settan is known for his illustrations to the Edo meisho zue,
and few Ukiyo-e paintings by him survive. As the signature
indicates, this work is a copy after Utagawa Toyohiro; he
may have been given this commission by one of the partici-
pants in the procession. This would not be surprising since
Toyohiro belonged to the same circle as Settan; he and
Settan's master Toyokuni studied together under Toyoharu.

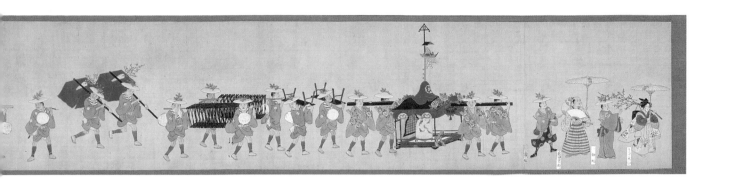

38 Detail

39 Winterlandschap

Eitô Yoshiyuki (1761-1823)
Eind 18de – begin 19de eeuw
Signatuur: 'Bankoku Yoshiyuki ga', [zegels]
Kamerscherm; inkt en kleur op papier
156 x 361 cm

Een winterlandschap met enkele paviljoenen rond een meer, met personages en gebouwen in Chinese stijl. Deze beide schermen verbeelden het Chinese concept van de 'vier kenmerken van een geleerde', de vaardigheden die men in de Chinese traditie geacht werd te bezitten. In het paviljoen op het linkerscherm bewondert men een zojuist gemaakte schildering, waarschijnlijk gemaakt door de man die over het water uitkijkt naar een vlucht vogels. Naar het midden toe, is langs de oever de muziek te vinden in de vorm van een citer die er vervoerd wordt. In het gebouw op het rechterscherm speelt men schaak, terwijl rechtsonder de man met de draagmanden de literatuur symboliseert: hij draagt onder andere boeken en rollen papier.

Yoshiyuki was van kind af aan in de leer bij de vierde generatie van de Yano-school, Sessô, waar hij zich diens stijl goed eigen maakte. In 1786 wordt hij han'eshi, de officiële schilder in dienst van de Hosokawa-familie. Deze familie van daimyô zetelde in de stad Kumamoto, en had het domein Higo, de huidige Kumamoto-prefectuur, in leen. Op deze schermen laat hij zijn vaardigheid zien in het vakkundig opzetten van een compositie en het capabel uitbeelden van de verschillende landschapselementen. Vooral de verstilde atmosfeer van het sneeuwlandschap in helder winterweer komt hier goed tot uitdrukking.

39 Winter landscape

Eitô Yoshiyuki (1761-1823)
Late 18th – early 19th century
Signature: 'Bankoku Yoshiyuki ga', [seals]
Screen; ink and colour on paper
156 x 361 cm

A winter landscape with pavilions around a lake, with figures and buildings in Chinese style. These two screens portray the concept of the 'four marks of a scholar', the accomplishments one was expected to have mastered in the Chinese tradition. In the pavilion on the left a painting that has just been completed is being admired; it has probably been done by the man looking out over the water at a flight of birds. Towards the middle, beside the shore, music can be found in the form of a zither being carried there. In the building in the right screen a game of chess is being played, while the man at the bottom right with the baskets on a pole symbolises literature: among other things he is carrying books and rolls of paper.

From childhood Yoshiyuki was a pupil of the fourth generation of the Yano school, Sessô, whose style he mastered thoroughly. In 1786 he became han'eshi, the official painter in the service of the Hosokawa family. This family of daimyô resided in the city of Kumamoto and held the fief of Higo, the present Kumamoto prefecture. In these screens he shows his talents in the skilful composition and the accomplished depiction of the various landscape elements. The still atmosphere of the snow-covered landscape in clear wintry weather is particularly well caught.

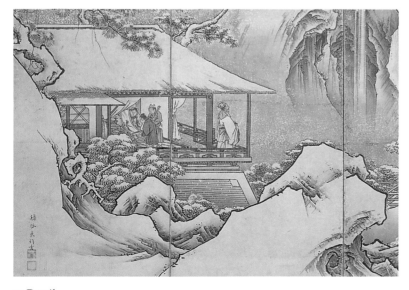

39 Detail

40 Herfstbloemen met kwartel

Kajiyama Ryôkyô (?-1837)
1804
Signatuur: 'Ryôkyô hitsu', [zegels]
Kamerscherm; inkt en kleur op papier
154 x 362 cm

Ryôkyô was eerst in de leer bij Eitô Yoshiyuki, later bij Yano Yoshikatsu. Toen hij door Nagakatsu geadopteerd werd als zoon, veranderde hij zijn naam in Yano Daini. Na een ruzie verliet hij de Yano-school en vertrok naar de hoofdstad om zijn eigen school te stichten. Dit werk uit 1804 is kenmerkend voor Ryôkyô en laat nog de gesoigneerde stijl van de Yano-school zien. De rotsgroepen en de geordende herfstbloemen zijn netjes getekend, de techniek is verfijnd, evenals het gepolijste ontwerp. De uitbeelding van de herfstbloemen heeft desalniettemin een zekere hardheid en scherpte, in tegenstelling tot de zachte weergave van de traditionele Yamato-e.

40 Autumn flowers with quail

Kajiyama Ryôkyô (?-1837)
1804
Signature: 'Ryôkyô hitsu', [seals]
Screen; ink and colour on paper
154 x 362 cm

Ryôkyô was a pupil first of Eitô Yoshiyuki and later of Yano Yoshikatsu. When Nagakatsu adopted him as his son, he changed his name to Yano Daini. After a quarrel he left the Yano school and went to the capital to found his own school. This work of 1804 is characteristic of Ryôkyô and is still in the elegant style of the Yano school. The rock groups and the arranged autumn flowers are neatly drawn; the technique is refined, like the polished design. Nonetheless, the depiction of the flowers has a certain hardness and sharpness which contrasts with the soft manner of traditional Yamato-e.

40 Detail

Lijst van werken / List of works

Hangrolschilderingen / Hanging scroll paintings

1	anon.	Wakashu / Wakashu	76 x 32 cm
2	anon.	Vrouw op veranda kijkend naar de maan	41 x 54 cm
		Woman on veranda looking at the moon	
3	anon.	Staande bijin / S tanding bijin	80 x 35 cm
4	anon.	Zes vrouwen met een spiegel / Six beauties with a mirror	36 x 50 cm
5	anon.	Plezierboot / Pleasure boat	35 x 89 cm
6	Miyagawa Chôshun	Achterom kijkende courtisane / Courtesan looking backwards	88 x 34 cm
7	Miyagawa Isshô	Een paar in de sneeuw / A couple in the snow	82 x 37 cm
8	Nishikawa Sukenobu	Twee courtisanes en een kamuro / Two courtesans and a kamuro	92 x 47 cm
9	Nishikawa Sukenobu	Daikoku wordt een bordeel binnengedragen	35 x 52 cm
		Daikoku is carried into a brothel	
10	Kawamata Tsuneyuki	Bijin op de rand van de veranda, genietend van de avondkoelte	87 x 34 cm
		Bijin on the edge of the veranda enjoying the cool of the evening	
11	Kawamata Tsuneyuki	Gezelschap uitrustend bij de berg Fuji onder de volle maan	48 x 58 cm
		Company resting by Mount Fuji beneath the full moon	
12	Kawamata Tsunemasa	Mitate van Ono no Tôfû / Mitate of Ono no Tôfû	68 x 26 cm
13	Kawamata Tsunemasa	Setsubun / Setsubun	39 x 48 cm
14	Shishin	Xuanzong en Yang Guifei spelen de fluit	50 x 28 cm
		Xuanzong and Yang Guifei playing the flute	
15	anon.	Uki-e van vermaak in een salon / Uki-e of entertainment in a salon	70 x 43 cm
16	Ishikawa Toyonobu	Manzai-dansers / Manzai dancers	95 x 27 cm
17	Hosoda Eishi (3x)	Yang Guifei met pioenrozen / Yang Guifei with peonies	90 x 31 cm
18	Hosoda Eishi	Een haan met twee kuikens / A cock with two chicks	38 x 50 cm
19	Hosoda Eishi	Courtisane onder kersenbloesem / Courtesan beneath cherry blossom	83 x 31 cm
20	Toyogawa Eishin	Mitate van Josan no Miya / Mitate of Josan no Miya	94 x 33 cm
21	Utagawa Toyoharu	De terugweg / The way back	47 x 70 cm
22	Utagawa Toyohiro	Scène uit het Nô-drama Sumidagawa / Scene from the Nô play Sumidagawa	36 x 54 cm
23	Utagawa Toyokuni	Bijin met telescoop / Bijin with telescope	82 x 27 cm
24	Utagawa Toyokuni	De acteur Matsumoto Kôshirô als Niki Danjô	92 x 47 cm
		The actor Matsumoto Kôshirô as Niki Danjô	
25	Utagawa Kuniyoshi	Staande courtisane met twee kammen	113 x 33 cm
		Standing courtesan with two combs	
26	Utagawa Kuniyoshi	Shôki met twee duivels / Shôki with two devils	101 x 35 cm
27	Katsushika Hokusai	Shôki / Shôki	102 x 30 cm
28	Teisai Hokuba	Geisha op een pier / Geisha on a jetty	88 x 42 cm
29	Teisai Hokuba	Vuurwerk boven Ryôgokubashi / Fireworks over Ryôgokubashi	30 x 59 cm
30	Katsushika Hokuichi	Ono no Komachi / Ono no Komachi	73 x 29 cm
31	Yashima Gakutei	Josan no Miya / Josan no Miya	110 x 32 cm
32	Keisai Eisen	Courtisane met twee kamuro / Courtesan with two kamuro	88 x 36 cm
33	Kaseirô Jakugo	Bijin met een 'ossenoog' paraplu / Bijin with an 'ox-eye' umbrella	93 x 29 cm
34	Kawanabe Kyôsai (2x)	Emma-ô, koning van de onderwereld / Emma-ô, king of the underworld	110 x 43 cm
35	Kawanabe Kyôsai	Ushiwaka-maru / Ushiwaka-maru	114 x 40 cm

Handrolschilderingen / Handscroll paintings

36	Jichôsai	Afbeeldingen uit de hel / Images from hell	1304 x 28 cm
37	Beichôsai	Scènes uit de Chûshingura / Scenes from the Chûsingura	735 x 16 cm
38	Hasegawa Settan	Niwatoriboko optocht / Niwatoriboko procession	245 x 26 cm

Kamerschermen / Screens

39	Eitô Yoshiyuki	Winterlandschap / Winter landscape	156 x 361 cm
40	Kajiyama Ryôkyô	Herfstbloemen met kwartel / Autumn flowers with quail	154 x 362 cm

Woordenlijst / Glossary

aigi	tussen-seizoen kledij; lente- of herfstkledij	between-season wear; spring or autumn wear
bakufu	het Tokugawa bestuur in de Edo-periode	the Tokugawa administration of the Edo period
bijin	schone dame	beautiful woman
daimyô	feodaal heerser van een domein	feudal lord of a fief
furisode	kimono met lange mouwen	long-sleeved kimono
fusuma	schuifpaneel	sliding panel
fûzokuga	genreschilderkunst	genre painting
ga	geschilderd door	painted by
gain	schilder-zegel van	painting seal of
hakama	wijde broek	loose trousers
han'eshi	officiële schilder in dienst bij de *daimyô* familie	official painter in the service of a *daimyô* family
hitoe	ongevoerde *kosode* voor de zomer	unlined *kosode* worn in summer
hitsu	geschilderd door; 'van het penseel van'	painted by; 'from the brush of'
hôgen	oog van de wet; eretitel	eye of the law; honorary title
in	zegel; no in 'zegel van'	seal; no in 'seal of'
junihitoe	hofkledij, bestaande uit twaalf lagen	court dress, consisting of twelve layers
kabuki	het populaire Japanse theater	the popular Japanese theatre
kamishimo	ceremoniele kleding; bovenstuk met brede mouwen en een brede kraag op een lange plooibroek	ceremonial dress; upper garment with broad sleeves and a broad collar with long pleated trousers
kamuro	jonge assistente van een hooggeplaatste courtisane, die met haar meelopend ervaring opdoet.	young assistant of a high-ranking courtesan, who gains experience by following her around
kanzashi	haarornamenten	hair ornaments
kaô	geschreven verkorte handtekening	written abbreviated signature
karakusa	arabesk	arabesque
kariginu	korte jas met halve mouwen	short jacket with half-sleeves
kosode	van oorsprong een type kledingstuk, waarbij de mouwopeningen gedeeltelijk dicht genaaid waren en dat aan het hof gedragen werd als onderkleding. in de Edo-periode het gebruikelijke kledingstuk voor iedereen, waarvan bij formele gelegenheden twee of meer over elkaar gedragen werden.	originally a type of garment, whose sleeves were partly sewn up and which was worn at court as an undergarment, in the Edo period it was the normal garment for everyone, two or more being worn over one another on formal occasions.
koto	traditioneel muziekinstrument, een liggende luit die met een plectrum bespeeld wordt	traditional musical instrument, a horizontal lute played using a plectrum
mitate-e	afbeelding waarin een historische gebeurtenis, literair of traditioneel thema in een eigentijdse context wordt geplaatst.	picture that depicts an historical event or literary or traditional theme in a contemporary setting.
mon	familiewapen of embleem, vaak rond van vorm.	family crest or emblem, often round.
obi	band om de middel, behorend bij de kimono	long sash worn with the kimono
oiran	courtisane van hoge rang	high-ranking courtesan
samisen	drie-snarige luit	three-stringed lute
salary man	werknemer met een langdurige, vaste dienstverband bij eenzelfde werkgever	employee in long-term permanent employment with the same employer
shinzô	courtisane in opleiding, in haar tienerjaren	apprentice courtesan in her teens
tabako-bon	rookkomfoor	smoking tray
tsuitate	enkel kamerscherm	single-leaf screen
uchikake	overkimono; type *kosode* die als jas gedragen wordt	outer kimono; type of *kosode* worn like a cloak as an overrobe
uji	familie	family
uki-e	prent of schildering die gebruik maakt van Westerse perspectief-technieken	print or painting using Western techniques of perspective
uwagi	jas	coat
waka	gedicht van 31 lettergrepen	31-syllable poem
wakashu	jongeman	young man
yarite	vrouwelijke toezichthouder van een bordeel	female supervisor of a brothel
zu	afgebeeld door	depicted by

Literatuur / Literature

Brandt, Klaus J., *Hosoda Eishi 1756-1829*, Stuttgart, 1977.

Clark, Timothy, *Demon of painting: The Art of Kawanabe Kyôsai*, London, 1993.

Clark, Timothy, *Ukiyo-e Paintings in the British Museum*, London, 1992.

Edo-Tokyo Bijutsukan, *Edo no eshi: Settan. Settei*, Tokyo, 1997.

Genshoku ukiyo-e daihyakka jiten, 11 vols, Tokyo, 1980-2.

Hillier, Jack, *The Harari Collection of Japanese Paintings and Drawings*, 3 vols, London, 1970-3.

Kumamoto Kenritsu Bijutsukan, *Hosokawa-han goyô eshi. Yano-ha*, Kumamoto, 1996.

Kumamoto Kenritsu Bijutsukan, *Imanishi korekushon meihinten*, 3 vols, Kumamoto, 1989-91.

Kuwabara, Yôjirô (Fukuba Tôru), *Catalogue of Kuwabara's Collection of One Hundred Ukiyo-e Paintings*, London, 1911.

Narazaki, Muneshige (ed.), *Hizô ukiyo-e taikan*, 13 vols, Tokyo, 1987-90.

Narazaki, Muneshige (ed.), *Nikuhitsu ukiyo-e*, 10 vols, Tokyo, 1980-2.

Roberts, Laurance P., *A dictionary of Japanese Artists*, Tokyo, New York, 1976.

Stern, Harold P., *Ukiyo-e Painting*, Washington DC, 1973

Index

Colofon

Deze publicatie verschijnt bij de tentoonstelling 'Het vlietende leven', van 20 maart tot 13 juni 1999 in de Afdeling Aziatische Kunst van het Rijksmuseum, Amsterdam.
Published in connection with the presentation 'The floating world', from 20 March to 13 June 1999 in the Department of Asiatic Art of the Rijksmuseum, Amsterdam.

Deze tentoonstelling werd mede mogelijk gemaakt door The Japan Foundation.
This exhibition was supported by The Japan Foundation.

Auteurs / Authors:
Menno Fitski, Yasuo Asoshina

Eindredactie / Editing:
Menno Fitski

Nederlands-Engels / Dutch-English:
John Rudge
Japans-Nederlands / Japanese-Dutch:
Menno Fitski (pp.13-17)

Vormgeving / Book design:
Berry Slok BNO

Drukwerk / Printing:
Waanders Drukkers, Zwolle

Fotografie / Photography:
Alle foto's zijn van het Kumamoto Prefectural Museum of Art, Japan
All photographs courtesy of the Kumamoto Prefectural Museum of Art, Japan

Met uitzondering van / With the exception of:
fig.2 / fig.2: Afdeling Fotografie, Rijksmuseum, Amsterdam / Department of Photography, Rijksmuseum, Amsterdam
fig.3 / fig.3: Met dank aan Daiyû / Courtesy of Daiyû

ISBN 90 400 9319 9
NUGI 921, 911

Omslag / Cover: cat.nr.7,
p.6: cat.nr.3,
pp.18,19: cat.nr.25